Art & Design Textbooks For Vocational
And Technical Colleges

高等学校高职高专艺术设计类专业规划教材

VI
设计

主编 孙启新 副主编 刘哲军

Visual Idntity

时代出版传媒股份有限公司
安徽美术出版社
全国百佳图书出版单位

高等学校高职高专艺术设计类专业规划教材

指导委员会

主　任　李　雪

副主任　高　武

委　员　（按姓氏笔画顺序排列）

王家祥	江　洁	杨文兰	沈宏毅
汪贤武	余敦旺	胡戴新	姬兴华
鹿　琳	程双幸		

组织委员会

主　任　郑　可

副主任　张　波　　高　旗

委　员　（按姓氏笔画顺序排列）

万腾卿	王　军	方从严	何　频
何华明	李新华	邵　杰	吴克强
肖捷先	余成发	杨　帆	杨利民
郑　杰	胡登峰	荆　泳	骆中雄
闻建强	夏守军	袁传刚	黄保健
黄匡宪	程道凤	廖　新	颜德斌
濮　毅			

编写委员会

主　任　武忠平　　巫　俊

副主任　孙志宜　　庄　威

委　员　（按姓氏笔画顺序排列）

丁利敬	马幼梅	于　娜	毛孙山
王　亮	王茵雪	王海峰	王维华
王　燕	文　闻	冯念军	刘国宏
刘　牧	刘咏松	刘姝珍	刘娟绫
刘淮兵	刘哲军	吕　锐	任远峰
江敏丽	孙晓玲	孙启新	许存福
许雁翎	朱欢瑶	陈海玲	邱德昌
汪和平	苏传敏	李华旭	吴　为
吴道义	严　燕	张　勤	张　鹏
林荣妍	周　倩	荆　明	顾玉红
陶玲凤	夏晓燕	殷　实	董　苏
韩岩岩	蒋红雨	彭庆云	疏　梅
谭小飞	潘鸿飞	霍　甜	

图书在版编目（CIP）数据

VI 设计 / 孙启新主编. — 合肥：安徽美术出版社，2010.7

高等学校高职高专艺术设计类专业规划教材

ISBN 978-7-5398-2389-8

Ⅰ. ①V… Ⅱ. ①孙… ②刘… Ⅲ. ①企业—标志—设计—高等学校：技术学校—教材 Ⅳ. ① J524.4

中国版本图书馆 CIP 数据核字（2010）第 128247 号

高等学校高职高专艺术设计类专业规划教材

VI 设计

主编：孙启新　　　副主编：刘哲军

出 版 人：郑　可　　选题策划：武忠平

责任编辑：徐　力　　褚　靖

责任校对：史春霖

封面设计：秦　超　　版式设计：徐　伟

责任印制：李建森　　徐海燕

出版发行：时代出版传媒股份有限公司

　　　　　安徽美术出版社（http://www.ahmscbs.com）

地　　址：合肥市政务文化新区翡翠路1118号出版传媒广场14F　邮编：230071

营 销 部：0551-3533604（省内）

　　　　　0551-3533607（省外）

印　　制：合肥华星印务有限责任公司

开　　本：889×1194　1/16　印　张：6.5

版　　次：2011年1月第1版

　　　　　2011年1月第1次印刷

书　　号：ISBN 978-7-5398-2389-8

定　　价：42.00元

序 言

　　高职高专教育是我国高等教育的重要组成部分，其根本任务是培养适应经济社会发展需要的、德、智、体、美全面发展的高等技术应用型专门人才。当前，经济社会的发展既给高职高专教育带来了难得的发展机遇，同时也对高职高专院校的人才培养工作提出了新的、更高的要求。

　　艺术设计是高职高专教育中一个重要的专业门类，在高职高专院校中开设得较为普遍。据统计：全国1200余所高职高专院校中，开设艺术设计类专业的就有700余所；我省60余所高职高专院校中，开设艺术设计类专业的也有30余所。这些院校通过多年的不懈努力，为社会培养了大批艺术设计方面的专业人才，为经济社会的发展做出了重要贡献。但是，随着经济社会的不断发展及其对应用型人才要求的不断提高，高职高专艺术设计类专业针对性不强、特色不鲜明、知识更新缓慢、实训环节薄弱等一系列的问题突显出来。课程和教学内容体系改革成为当前高职高专艺术设计类专业教学改革的重点。

　　教材建设作为整个高职高专教育教学工作的重要组成部分，不仅是艺术设计类专业教育的关键环节，同时也会对艺术设计类专业课程和教学内容体系改革起到积极的推进作用。艺术设计类专业的教材建设同样也要紧紧围绕高职高专教育培养高等技术应用型专门人才的核心任务开展工作。基础课教材建设要以应用为目的，以必需、够用为度，以讲清概念、强化应用为重点，专业课教材建设要突出教学的针对性和实用性。此外，除了要注重内容和体系的改革之外，艺术设计类专业的教材建设同时还要注重方法和手段的改革，以跟上经济社会发展的实际需求。

在安徽省示范院校合作委员会（简称＂A 联盟＂）的悉心指导和帮助下，安徽美术出版社根据教育部《关于加强高职高专教育教材建设的若干意见》以及《关于全面提高高等职业教育教学质量的若干意见》的精神和要求，组织全省 30 余所高职高专院校共同编写了这套高等学校高职高专艺术设计类专业规划教材。参与教材编写的都是高职高专院校的一线骨干教师，他们教学经验丰富，应用能力突出，所编教材既符合教育部对于高职高专教育教材建设的基本要求，同时又考虑到我省高职高专教育的实际情况，既体现了艺术设计类专业应用型人才培养的特点，也明确了艺术设计类课程和教学内容体系改革的方向。相信教材的推出一定会受到高职高专院校师生们的广泛欢迎。

当然，教材建设不可能是一蹴而就的事情，就我省高职高专艺术设计类专业的教材建设来讲，这也仅仅是一个开始。随着全国高职高专教育的蓬勃发展，随着我省职业教育大省建设规划的稳步推进，我们的教材建设工作也必将与时俱进，不断完善。

期待着这套艺术设计类专业规划教材能够发挥其应有的作用，也期待着我们的高职高专教育能够早日迎来更加光辉灿烂的明天。

高等学校高职高专

艺术设计类专业规划教材编委会

目 录 CONTENTS

概述

第一节　CI 概念及其内涵

一、概念

CI，也称为"CIS"，是"Corporate Identity Systerm"的英文缩写，通常被译为"企业识别系统"。Corporate 是"团体、法人组织"的意思，Identity 是"身份、个性、特性"的意思，System 是"系统"的意思。

二、内涵

CI 内涵广泛，有企业身份、特性、个性等表层内涵，更有企业形象识别、形象战略、形象统一化、差别化等深层内涵。

第二节　CI 缘起和发展

CI 最早产生于美国，随后传播到欧美各国。后来经过在日本的发展和完善，变得更为系统和完善。我国 20 世纪 80 年代导入 CI，随着市场经济体制的不断发展，CI 在全国形成了热潮。随着全球经济一体化的发展，企业的竞争压力越来越大，为了在众多的竞争者中脱颖而出，当今世界各国企业将 CI 作为树立形象、展开竞争的重要手段。

一、CI 缘起

1. 时代和市场因素

20 世纪以前，由于生产力不够发达，市场上物品匮乏，人们处于"卖方市场"。进入 20 世纪，由于产业革命的波及效应，大机器工业的普及，社会生产力迅速提高，社会商品日益丰富，以至于出现个别产品供过于求的现象，企业的产品不再是"皇帝的女儿不愁嫁"、"酒香不怕巷子深"。企业要把商品卖出去，就必须进行市场推销，吸引消费者。20 世纪 50 年代以后，"买方市场"的形成，推动并加速了企业间的竞争。

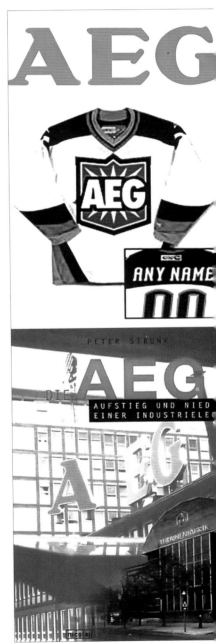

图 1　德国 AEG 电器公司

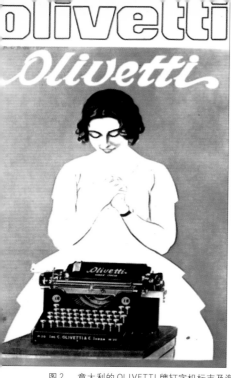

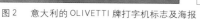

图2　意大利的 OLIVETTI 牌打字机标志及海报

图3　1956年，保罗·兰德设计的 IBM 蓝色标志

2.科技和现代设计因素

现代科技的发展带来的思想文化、文学艺术的深刻变革，加速了现代设计的发展。英国的〝水晶宫〞、〝伦敦地铁〞，法国的〝埃菲尔铁塔〞，美国的汽车、飞机、电灯等的发明和广泛使用，德国〝包豪斯〞的兴起等，都成为 CI 缘起的因素。

二、CI 发展

1.CI 的雏形

一般认为，CI 的雏形以两个案例作为标志：一个是1914年，著名建筑家培特·贝伦斯为德国 AEG 电器公司设计商标，并应用于公司的建筑和服装上（图1）；另一个是20世纪初，意大利 OLIVETTI 牌打字机的企业标志的出现。（图2）

上述两例虽不能称之为 CI 产生的标志，甚至也不能称之为正式 CI 的产生，但它们至少意味着 VI（视觉识别）的开端。

2.CI 的正式兴起

1950年，美国《图案》专业设计杂志首次使用〝Corporate Identity〞术语，标志着 CI 的正式兴起。比较完整且有代表性的是美国的 IBM 国际商用机器公司和可口

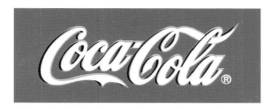

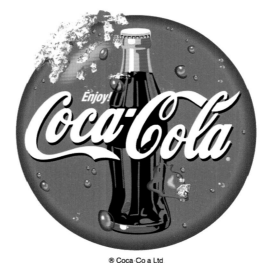

® Coca·Co a Ltd

图 4 弗兰克·梅森·鲁滨逊于 1885 年设计的可口可乐标志

可乐公司的标志。（图 3、图 4）

第三节 CI 系统和特征

一、CI 系统

企业识别系统简称为 CI 系统，是企业及产品形象中的个性与特点通过各种有效途径传达给一切可接受信息的消费者，使其对企业及产品产生统一的认同感和价值观，是树立企业形象，增强企业公众（包括企业员工）归属意识的完整体系。

实验心理学家赤瑞特拉做过"关于人类获取信息主要通过哪些途径"的心理实验证实，人类获取的信息，83％ 来自视觉，11％ 来自听觉，这两个加起来就有 94％。还有 3.5％ 来自嗅觉，1.5％ 来自触觉，1％ 来自味觉。（图 5）

所以可以将 CI 系统划分为五个部分：理念识别系统（Mind Identity System ——简称 MI）、行为识别系统（Behavior Identity System ——简称 BI）、视觉识别系统（Visual Identity System ——简称 VI）、听觉识别系统（Audio Identity System ——简称 AI）、嗅觉识别系统（Sense of smell Identity System ——简称 SI），五者相辅相成，其中 MI、BI、VI 是 CI 系统的三个支撑点，缺一不可。（图 6）

1. MI ——企业之"心"

MI 是指理念识别系统。它是企业的"心脏"和"大脑"，是 CI 战略运作的核心原动力和实施的基础，也是企业的最高决策层。完整的企业识别系统的建立，有赖于企业经营理念的确立。理念识别包括经营观念、企业文化、精神标语、方针策略等。

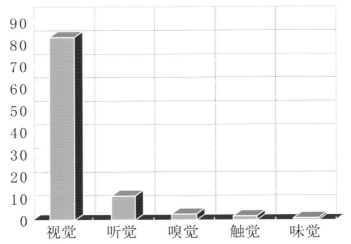

图5　人类获取信息比重图

2.BI ——企业之〝手脚〞

BI是指行为识别系统。它是CI的〝手〞和〝脚〞，是有效贯彻企业理念的基础和保障。它规划着企业内部的管理、教育以及企业对外的一切活动。对内的活动包括员工教育（这里又包括管理层教育和员工培训等）、工作环境等项目。对外活动包括市场调查、产品销售、公共关系、广告宣传、促销活动等。

3.VI ——企业之〝脸〞

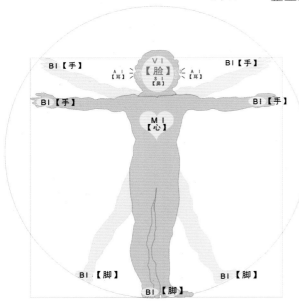

图6　CI系统五个部分组成〝CI人〞

VI是指视觉识别系统。它是理念识别的具体化和视觉化，是企业的〝脸面〞和〝容貌〞。VI是通过组织化、系统化的视觉表达形式来传递企业的经营信息。视觉识别的内容较多，涉及面广，效果也最直接。它的基本要素有企业名称、品牌标志、标准字和标准色等，并能有效地应用在产品、包装、办公用品、交通工具等方面。所有这些视觉因素，一方面组成了企业的视觉系统，另一方面又直接影响人们的视觉认知度，以及在人们脑留下什么样的企业形象。

4.AI ——企业之〝耳〞

AI是指听觉识别系统。它是通过听觉刺激传达企业理念、树立品牌形象的识别系统。听觉刺激在公众头脑中产

生的记忆和视觉相比毫不逊色。从理论上看，由听觉接收的信息占人类获取信息的11％，主要包括企业歌曲、广告音乐、企业注册的特殊声音、企业特别发言人的声音等内容。

5.SI——企业之"鼻"

SI是指嗅觉识别系统。它是通过能够反映企业内涵和特质的个性化气味在各个传播渠道与营销要素中的应用及传播，进行企业识别的一种新型手段。

二、CI 特征

1.自律性与他律性

自律性是指企业实施CI发展战略是要受到来自企业自身的主观条件及内部和外部等因素的制约；他律性是指企业形象虽然反映的是社会公众对企业的主观认识，但这种认识是企业各方面的形象和实绩在人们头脑中长期积累的结果。社会公众对企业的评价是根据企业的实际表现为依据进行的客观评价，评价的标准是客观的，并且受到社会政治、经济、民族、地域、文化、风俗等因素影响。CI具有自律性与他律性的高度统一。（图7）

2.统一性与差异性

CI的统一性具体表现在两个方面：一方面是CI的理念识别系统、行为识别系统、视觉识别系统、听觉识别系统和嗅觉识别系统的统一性，另一方面是企业内外活动的统一性。差异性表现在企业的CI形象与其他相关企业的差别。CI具有统一性与差异性的高度统一。

3.个性与全球性

当今世界，是一个个性化的世界，不仅指个人的生活，而且组织的运行都在不断地塑造个性特征。只有独创的、有个性的东西，才有存在的价值，才有生命力。这就体现了CI企业形象的个性或者说民族性。全球性是指CI企业形象的国际化、全球化。构建在民族精神基础上的个性化是在世界交流中得以演变、延续、更新，更具世界性特征。CI是世界性与民族性的辩证统一。

4.一贯性与社会性

一贯性是指CI的应用实施是一项长期性的工作。树立一个成功的企业形象，固然要靠成功的设计，同时也要有一个长期的实施管理和发展过程。社会性是指企业

图7　日本松屋百百货的CI设计为公司注入新的活力。

形象只有得到社会公众的认同，才能发挥其效力。企业是社会的一分子，企业的存在和发展都要依赖和仰仗社会的理解、合作和支持。企业的根本利益和社会的整体利益是一致的。

5. 战略性与战术性

CI 的战略性体现在 CI 是企业发展全局性、长期性和关键性的重大谋划，是企业经营过程中一项长期而艰苦的任务；CI 的战术性体现在企业部门、产品、市场、广告等各项微观策略运用上。CI 体现了企业经营战略性与战术性高度统一（图 7）。

6. 普适性与多样性

普适性是指可读性、辨识性、大众化；多样性是指多种变化，如由繁到简，由具象到抽象，由抽象到具象等变化。解决这对矛盾，必须遵循多样性与普适性高度统一。

7. 审美性与法律性

审美性是指有效运用美学原理和形式美法则，增强和提高 CI 设计的审美个性和视觉冲击力；法律性是指 CI 需要前期的精心策划、布置、设计和长期的导入，这一过程需要法律和制度的保障与约束。CI 就像企业的"法"，起到管理、实施和约束的作用。CI 是审美性与法律性辩证统一。

第四节　MI、BI、VI、AI、SI 的关系

MI、BI、VI、AI、SI 五者相互联系、相互促进，其中 MI、BI、VI 是 CI 系统的三个支撑点，不可分割。假设 CI 是大树，MI 是根，BI 是树茎、树干、树枝，VI 则是树叶，AI 和 SI 则是红花。AI、SI 与 VI 是"红花和绿叶"的关系，相辅相成。它们共同塑造企业的形象，推动企业的发展。（图 8）

在 CI 系统中，MI 理念识别系统处于核心和灵魂的统摄地位。企业理念识别是导入 CI 的关键，能否设计出完善的企业识别系统，并能有效地贯

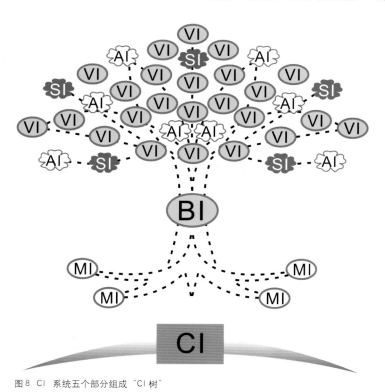

图 8 CI 系统五个部分组成"CI 树"

彻，主要依赖于企业理念识别系统的开发与建立。企业理念对企业的行为、视觉、听觉、嗅觉设计和形象传达具有一种统摄作用。而企业理念的应用和实施，要靠企业人的规范化行为 BI，长期有效传达、贯彻企业形象，从而树立企业的独特形象；然而企业仅通过人的行为来传达和树立形象毕竟是困难的。在企业的行为活动过程中，只有借助于一定的视觉设计符号 VI、听觉 AI、嗅觉 SI 等一定

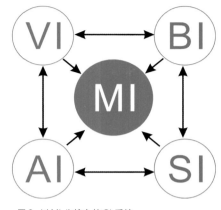

图 9 以 MI 为核心的 CI 系统

的传播媒介，将企业理念应用其中，形成对广大公众的统一全面刺激态势，才能真正加深并提高公众对企业印象和认识。（图 9）

作业

一、填空题

1.CI 是英文 Corporate Identity 的缩写，意思是＿＿＿＿＿＿＿＿＿＿。

2.＿＿＿＿年，美国专业设计刊物《图案》杂志首次使用"CI"术语。

3.VI 的意思是＿＿＿＿＿＿＿＿＿，它是企业的＿＿＿＿＿＿。

4.一般认为，CI 的雏形以＿＿＿＿＿＿＿和＿＿＿＿＿＿两个案例作为标志。

5.实验心理学家赤瑞特拉做过"关于人类获取信息主要通过哪些途径"的心理实验证实：人类获取的信息＿＿％来自视觉，＿＿％来自听觉，这两个加起来就有 94％。还有＿＿％来自嗅觉，1.5％来自触觉，1％来自味觉。

6.如果以一棵树来比喻 CI 的话，BI 是＿＿＿＿＿＿＿＿＿＿。

二、简答题

1.CI 的概念及其内涵。

2.简述 CI 缘起的因素。

3.CI 系统的组成。

4.简述 CI 系统的特征。

5.简述 MI、BI、VI、AI、SI 的关系。

第一章　什么是VI设计

第一节　VI设计的定义与设计原则

■ 训练内容：对VI设计理解和VI设计原则。

■ 训练目的：通过对VI设计的理解和调研，掌握VI设计的定义和设计原则。

■ 训练要求：写出对VI设计认识体会。

一、VI设计定义

视觉识别系统（Visual Identity System——简称VI），是CI的静态识别符号。它通过塑造、渲染、传播企业及其产品的视觉形象，把不同的企业和产品特别是同类的企业和产品，以视觉识别方式为主从根本上加以辨识判定而区别开来。它是一种具体化、视觉化的传播方式，层面最广，效果最直接。

VI是以企业传播系统中的SCMR模式（资源Source、设计符号Code、传播媒介

SCMR模式图："情报资源"部分是指以MI为中心的调查；"设计符码"是指两个基本点和四大要素所涵盖的内容；"传播媒体"是指所有宣传企业的客观媒体，其中也包括AI和SI系统；"接受者"是指社会受众（包括企业内部员工）。

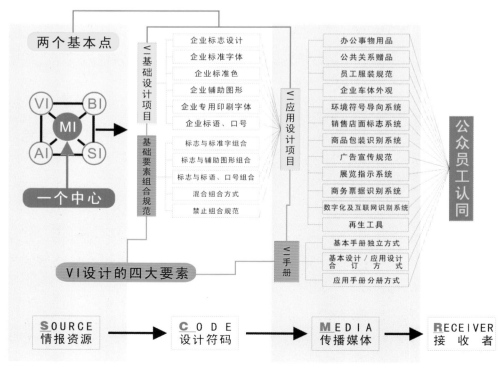

图1-1

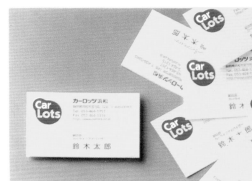

Media、接受者Rceiver）为传播方式，以视觉化的设计要素为传播客体，所建立的一套完整的独特的符码系统。这些设计要素应用于不同的产品、媒体之中，以供社会大众识别、认同。在企业的视觉识别系统中，包含"一个中心，两个基本点，四大要素"。"一个中心"指以MI为中心，"两个基本点"指基础系统和应用系统，"四大要素"指VI的基础要素、VI基础要素的组合、VI应用要素、编制VI手册。（图1-1、图1-2）

图1-2　Car Lots店铺VI实例

二、VI设计原则

VI设计和导入必须遵循的8个基本原则：

1.以MI为中心的原则

VI设计的目的就是传达企业文化、企业理念和企业精神，而脱离了企业文化、企业理念、企业精神的符号，只能称作普通的商标。优秀的视觉形象设计无不是在表达企业理念方面取得成功的。

2.统一性与差异性原则

VI设计既要简化、统一、系列、组合、通用，又要体现企业的个性，以获得大众的认同。解决矛盾的方法就是遵循统一性与差异性高度统一的原则，即"在变化中求统一，在统一中存变化"。

3.时代化与民族化原则

VI设计须要符合时代的要求，充分体现时代性和人性化。由于社会制度、民族文化、宗教信仰、风俗习惯等不同，我们要更深入地研究各国、各民族、区域的各种具体要求，"以人为本"，遵循时代化与民族化高度统一的原则。

4.可实施性与经济性原则

可实施性是指可操作性；经济性是指以最低的费用取得最好的效果，简单地说就是支出应节约。经济性往往决定了可实施性。

5.效率性与有效性原则

效率性是指投入和产出的关系，包括是否以最小的投入取得一定的产出或者是以一定的投入取得最大的产出，简单地说就是支出应讲究效率；有效性是指多大程度上达到政策目标、经营目标和其他预期结果，简单地说就是应达到目标。

6.普适性与多样化原则

普适性是指可读性、辨识性、大众化；多样化是指多种变化，如由繁到简，由具象到抽象，由抽象到具象等变化。要解决这对矛盾，必须遵循多样化与普适性高度统一的原则。

7.符合审美规律与视觉冲力原则

有效运用美学原理和形式美法则，增强和提高 VI 设计的视觉冲力。

8.严格管理实施与法律原则

VI 设计需要前期的精心设计和长期的导入，这一过程需要法律和制度的保障和约束。VI 就像企业的"法"，起到管理、实施和约束的作用。

作业

一、填空题

1.VI 是英文 Visual Identity 的缩写，意思是＿＿＿＿＿＿＿＿＿＿＿＿＿＿＿＿。

2.企业传播系统中的 SCMR 模式，其中＿＿ Source、＿＿Code、传播媒介 Media、接受者 Rceiver。

二、简答题

1.什么是 VI 设计？

2.什么是企业传播系统中的 SCMR 模式？

3.简述 VI 设计和 VI 导入必须遵循基本原则。

第二节 VI 设计的程序和方法

- -

■ 训练内容：VI 设计的程序、VI 设计的思维方法和 VI 设计的表现手法。

■ 训练目的：通过对 VI 设计的程序和方法的学习，掌握 VI 设计的方法。

■ 训练要求：7 种 VI 设计思维和 10 种 VI 设计表现手法的训练。

- -

一、VI 设计的程序

1.准备阶段

成立 VI 设计小组，理解消化MI，确定贯穿 VI 设计的基本形式，搜集相关资讯，以便比较。VI 设计小组由各具所长的人员组成。人数不在于多，在于精干，重实效。一般说来，应由企业高层的主要负责人担任，因为他们比一般的管理人员和设计师对企业自身情况了解得更为透彻，宏观把握能力更强。其他成员主要来自各专门行业，以美工人员为主体，以行销人员、市场调研人员为辅。如果条件许可，还可邀请美学、心理学等学科的专业人士参与部分设计工作。

2.调研阶段

着重调查企业现状、发展方向、企业文化等 CI 理念方面及与 VI、AI、SI 相关的各方面资讯，拿到一手资料并加以整理成册，为下一步打下良好的基础。

3.设计开发阶段

首先要充分地理解、消化企业的经营理念、企业文化等，把MI 的精神吃透，并寻找与 VI 的结合点。这一工作有赖于 VI 设计人员与企业间的充分沟通。在各项准备工作就绪之后，VI 设计小组即可进入具体的设计阶段：

（1）企业标志、标准字、标准色的确定与开发。

（2）VI 基础要素的延展开发，包括辅助图形、专用印刷书体、企业标语口号等。

（3）VI 应用要素的确定与开发，包括办公事物用品设计、公共关系赠品设计、员工服装、服饰规范、企业车体外观设计、环境符号导向系统、销售店面标志系统、商品包装识别系统、广告宣传规范、展览指示系统、商务票据识别系统、数字化及互联网识别系统、再生工具。（图1-3）

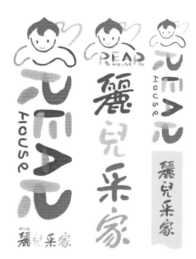

4.反馈修正再调研阶段

在 VI 设计基本定型后，还要再进行较大范围的调研，以便通过一定数量、不同层次的调研对象的信息反馈来检验 VI 设计的各细部。

5.定型审查并编制 VI 设计手册阶段

在设计完成后，全案接受审查，并编制 VI 设计手册。

6.辅助实施阶段

辅助企业完成 VI 系统的导入。

7.跟踪服务阶段

图1-3 丽儿采家连锁通路 VI 实例

图1—4

保证企业VI正确、长期的贯彻应用，并在跟踪服务时不断加以更新维护。

二、VI 设计的方法

1.VI 设计的思维方法

（1）以MI 为中心的方法

"以MI 为中心"不仅成为VI 设计的原则，也是VI 设计的方法。MI 确立的经营观念、企业文化、精神标语、方针策略、道德理念等就是要通过VI 更好地传达给社会和公众。所以针对MI 的核心理念进行深入的提炼、加工、优选等过程，最后形成VI 视觉理念传达方案。（图1—4）

（2）形态分析法

形态分析法是把VI 设计（一个具有多种形态因素分布和组合的系统）的诸种形态因素加以排列组合的过程，就是首先找出各形态因素，然后用网络图解方法进行各种排列组合，再从中选择最佳方案。形态分析法的操作程序为：

①确定创意目标

一般VI 项目所要达到的目的明确后，要让VI 设计人员围绕这一目的了解该项目通过设计开发所要形成的功能。如该项目只有达到一种稳定可靠、色彩亮丽、富有朝气的状态，才能符合该项目存在的根本目的。

②分析诸形态要素

确定设计项目可分解的主要组成部分或基本要素。一般来说，应以3 — 7 个部分或要素为宜，舍去与设计宗旨不相符的因素，以避免系统过于庞大，不易操作。

③形态组合

根据设计宗旨，对全部要素进行排列组合，形成平面表格化的形态组合图。

④评选最优方案

通过比较研究，选出符合设计宗旨的最优方案。

（3）换位思考法

换位思考法就是 VI 设计人员站在企业方（或员工）或是社会公众（消费者）等多方的角度，着重从"竞争意识、危机意识、特色意识、顾客至上的观念、人性意识"等方面进行换位思考，得到更多、更全面的 VI 设计元素，达到设计最优化。

（4）美感切入法

美分为意境美和形式美，同时美又是主观与客观的统一。

所谓意境美就是要表现特定场合下的特殊个性或性格。形式美就是平常所说的构图原则或构图规律，如统一、变化、对比、韵律、节奏、比例、尺度、均衡、重点、比拟和联想等等。形式美只涉及问题的表象，意境美才深入到问题的本质；形式美只抓住了人的视觉，意境美才抓住了人的心灵；形式美是表面肌肤，意境美才是骨架、血和肉。

在 VI 设计时，更重要的是创造和贯彻企业的意境美——MI 确立的"经营观念、企业文化、精神标语、方针策略、道德理念"等。如果设计人员能够自觉地把企业的意境美理念融入到 VI 设计思想中去，就会产生思维创新，创造出与众不同的新方案来。这就要求 VI 设计人员必须深入生活实践，细心捕捉自然、社会、思维等领域一切美的信息，将此升华为理念层次的美，并以这种美感来指导 VI 设计。　形式美可以帮助塑造企业的外部形象，意境美可以帮助我们规范企业的理念与行为。总之，要运用形式美来创造企业形象的意境美——灵魂。

（5）求异法

由于 MI 设计的失败导致 VI 设计不能出新，如"团结"、"奋进"、"求实"、"开拓"、"顾客至上"、"顾客就是上帝"等等，早已落入俗套，没有差异性和个性，就无法创新。求异思维法就在于打破传统思维"定式"，选择一条与众不同的新思路，塑造出别具一格的企业 VI 新形象。

（6）归纳演绎法

归纳法是从特殊到一般，优点是能体现众多事物的根本规律，且能体现事物的共性，缺点是容易犯不完全归纳的毛病。演绎法是从一般到特殊，优点是由定义根本规律等出发一步步递推，逻辑严密，结论可靠，且能体现事物的特性，缺点是缩小了范围，使根本规律的作用得不到充分的展现。归纳法和演绎法在应用上并不矛

盾，有些问题可采用前者，有些则采用后者。而在更多情况下，将两者结合着应用，则能收到更好的效果。

①归纳演绎法

【方法举例】标志是 VI 设计→吉祥物是 VI 设计→VI 设计都是 CI 设计→标志、吉祥物都是 CI 设计

（标志、吉祥物→CI 设计；特殊→一般，所以这是归纳法）

VI 设计都是 CI 设计→标志、吉祥物都是 VI 设计→所以标志、吉祥物都是 CI 设计

（CI 设计→标志、吉祥物；一般→特殊，所以这是演绎法）

归纳法 + 演绎法 = 归纳演绎法（图 1—5）

②"8W"问题法

a）When 指什么时候；b）Where 指什么地方；c）Who 指谁；d）Whom 指为谁；e）What 指什么；f）Why 指为什么；g）How 指怎样去做；h）How much 指多少（费用）。（图 1—6）

"8W"问题法是一种条理性清晰、逻辑性极强的思维方法。这种方法运用十分广泛，从提出问题到解决问题都能在 VI 设计中得到广泛运用。无论我们碰到什么难题，都可以通过这种方法来理顺思路，找到问题的症结，发现解决问题的方法。比如，一种产品在什么时间最好销？摆在什么地方最好？主要面向什么样的消费群体？什么样式和色彩能为消费者所接受？怎样做才能使消费者满意？产生问题的原因究竟是什么？等等。

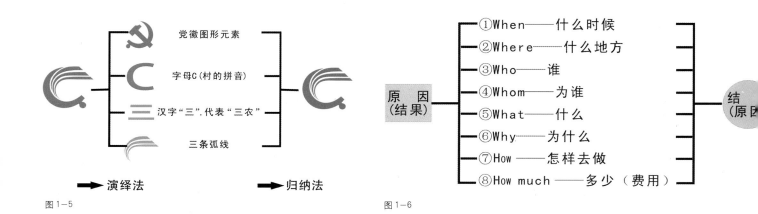

图 1—5

图 1—6

（7）联想法

联想是指人的思维由甲事物推移到乙事物，甲事物和乙事物在思维上属于因果联系，即由原因甲而想到结果乙。它属于遐想法的一种具体应用性思维形式，可以产生延伸效应。

在企业形象设计中，联想法应用得比较广泛。如 VI 专家设计人员可以通过对自然界某种自然美的认识，而将其提炼、抽象和升华，达到一种理性的美，然后再把它转化为一种设计理念，最终体现在企业形象的设计上，转化为企业形象之美。这种美的转化意味着思维的一种创造。就此来说，联想也是一种创造性思维方法。

2．VI 设计的表现手法

（1）直接展示法

直接展示法就是将某企业的 MI 理念或产品直接如实地展示出来，运用品牌效应，着力打造和渲染企业理念或产品的主旨、形态和特征等，将其精美个性引人入胜地呈现出来，给人以强大的品牌力量，使受众产生一种亲切感和信任感。（图 1－7、图 1－8）

（2）突出个性法

运用各种方式抓住和强调企业的 MI 理念或产品本身与众不同的特征，并把它们鲜明地表现出来，将这些特征置于画面的主要视觉部位或加以烘托处理，使观众在接触画面的瞬间很快注意其产品，并产生视觉兴趣，以达到建立认同、刺激购买欲望的目的。

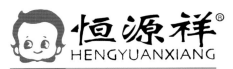

图 1－7

"恒源祥"用羊头直接展示产品的形态和特征，体现品牌效应。

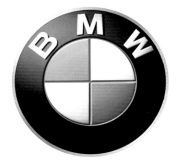

图 1－8

蓝天、白云和旋转不停的螺旋桨，喻示宝马公司有悠久的历史，象征该公司过去在航空发动机技术方面的领先地位，又象征公司的一贯宗旨和目标。在广阔的时空中，以先进的精湛技术、最新的观念，满足顾客的最大愿望，反映了公司蓬勃向上的气势和日新月异的面貌。

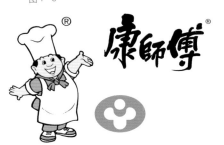

图 1－9

康师傅方便面用"大厨"的形象凸显产品个性，达到引人瞩目和刺激消费的目的。

图 1－10

"金嗓子喉片"的名称凸显产品功效，结合"人物地域法"，给人以权威的视觉感受。

在 VI 设计表现中，这些应着力加以突出和渲染的特征，一般是由富于个性企业或产品形象与众不同的特殊能力、企业标志和产品的商标等要素来决定。突出个性特征的手法也是我们常见的运用得十分普遍的表现手法，是突出主题的重要手法之一，有着不可忽略的表现价值。（图1—9、图1—10）

（3）对比衬托法

对比是一种趋向于对立冲突的艺术美中最突出的表现手法。它把所描绘事物的性质和特点放在鲜明的对照和直接对比中来表现，借彼显此，互比互衬，从对比所呈现的差别中，达到集中、简洁、曲折变化的表现。通过这种手法更鲜明地强调企业理念或提示产品的性能和特点，给消费者以深刻的视觉感受。

对比手法的成功运用，能使貌似平凡的画面处理隐含着丰富的意味，展示了主题表现的不同层次和深度。（图1—11）

（4）合理夸张法

夸张是一般中求新奇变化，通过虚构把企业或产品的特点和个性中美的方面进行夸大，赋予人们一种新奇与变化的情趣。按其表现的特征，夸张可以分为形态夸张和神情夸张两种类型，前者为表象性的处理，后者则为含蓄性的情态处理。夸张手法的运用，为企业或产品的艺术美注入了浓郁的感情色彩，使企业或产品的特征性鲜明、突出、动人。（图1—12）

（5）以小见大法

在 VI 设计中对企业形象进行强调、取舍、浓缩、提炼，以独到的想象抓住一点或一个局部，加以集中描写或延伸放大，以更充分地表达主题思想。这种艺术处理以一点观全面，以小见大，从不全到全的表现手法，给设计者带来了很大的灵活性和无限的表现力，同时为接受者提供了广阔的想象空间，获得生动的情趣和丰富的联想。（图1—13）

（6）联想法

在审美的过程中通过丰富的联想，能突破时空的界限，扩大艺术形象的容量，加深画面的意境。通过联想，

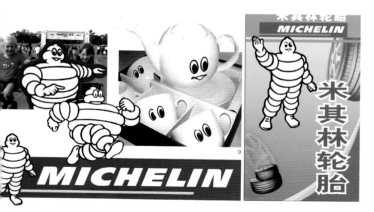

图1—11 商标图案中的黑人、白牙，有很好的"反差"，给人深刻印象。

图1—12 法国米其林公司用"轮胎"夸张组合成"比班登先生"吉祥物，已经沿用一个多世纪。

人们在审美对象上看到自己或与自己有关的经验，美感往往显得特别强烈，从而使审美对象与审美者融合为一体，在产生联想过程中引发了美感共鸣，其感情总是激烈的、丰富的。（图1-14）

（7）比喻法

比喻法是指在设计过程中选择两个不相同的，而在某些方面又有相似性的事物，"以此物喻彼物"，比喻的事物与主题没有直接的关系，但是某一点上与主题的某些特征有相似之处，因而可以借题发挥，进行延伸转化，获得"婉转曲达"的艺术效果。与其他表现手法相比，比喻手法比较含蓄，有时难以一目了然，但一旦领会其意，便能给人意味无尽的感受。（图1-15、图1-16）

（8）人物地域法

借用创始人物和生产地域名称，凸显企业或产品的个性特征，易使受众产生亲切感和信任感。

（9）以情托物法

对艺术的感染力有最直接作用的是感情因素。审美就是主体与美的对象不断交流感情产生共鸣的过程。艺术有传达感情的特征，在表现手法上侧重选择具有感情倾向的内容要素，以美好的感情来烘托主题，真实而生动地反映这种审美感情就能获得以情动人、感染人的力量。这是VI设计的文学侧重和美的意境与情趣追求。（图1-17）

（10）谐趣模仿法

这是一种创意的引喻手法，别有意味地采用以新换旧的借名方式，把世间一般大众所熟悉的知名品牌或形象，经过巧妙的整合，给消费者似曾相识的视觉印象和知名的品牌感受，增加自身身价和注目度。（图1-18）

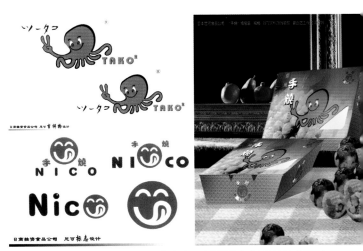

图1-13　日商独资食品公司"尼可"标志、吉祥物等的VI设计以"笑脸"和"章鱼"的形象有效表达了其主打食品"章鱼丸"产品特征和"微笑面对每个消费者"企业文化内涵。

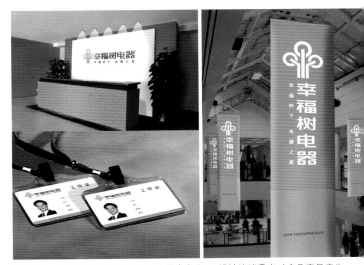

图1-14　深圳幸福树电器企业名称的命名和VI设计让消费者对产品容易产生"幸福"的联想。

图1-15　安徽非常公司标志借用一面旗帜来暗示企业的非同寻常的企业文化。

图1-16　广东太阳神集团的企业标志借用"太阳"象征企业和保健品的阳光、健康等特点和个性。

图1-17　红双喜香烟企业形象以人间美好的"喜"字，传达欢乐、愉快的视觉感受。

图1-18　铜陵电视台标志字母卷与中央电视台台标字母卷形式上达到一致。

作业

一、填空题

1.标志、吉祥物→CI 设计，特殊→一般，所以这是_____；CI 设计→标志、吉祥物，一般→特殊，所以这是_____。

2.图1-13是_____表现手法，图1-15是_____表现手法。

二、简答题

1.VI 设计的思维方法有哪些？

2.VI 设计的表现手法有哪些？

第三节　VI 设计的四大要素

- 训练内容：VI 设计的基础要素、组合要素、应用要素和 VI 手册的编制。
- 训练目的：通过对 VI 设计四大要素的学习，掌握 VI 设计四大要素的定义、主要内容和设计要领。
- 训练要求：运用第二节"VI 设计的方法"，进行 VI 设计四大要素的分项训练。

一、VI 设计的基础要素

1.定义

基础要素设计以具有新意并准确反映出企业价值内涵（MI 理念）的标志为核心，通过对企业标志、标准字、标准色、辅助图形、专用印刷书体、企业标语口号等创意性规划，使企业整体视觉形象极富个性色彩，同时应用于企业生产经营过程中，从语义名称、形象感染、色彩冲击三方面传播企业视觉识别形象。

2.主要内容

企业标志及品牌商标设计、企业标准字体、企业标准色（色彩计划）、企业造型（吉祥物）、企业象征图形、专用印刷字体、标语、口号等。（图1-19）

3.设计要领

（1）简：语义、图形越单纯、明快的名称，越易于和消费者进行信息交流，易于引起消费者遐想。如 3M、IBM、耐克等公司的 VI 形象就以简洁、明了著称于世。

（2）特：形式上的特别取决于理念上的深层次的挖掘。日本索尼公司原名为东京通讯工业公司，读起来拗口。拉丁词"Sound"（声音）在日语中读成"Sohne"（丢钱），将 Sound 和 Sunny 综合变形，创造出一个词典上找不到的新词"SONY"，很快风行世界。

（3）新：创新是 VI 设计的根本，VI 形象设计必须是"原创"。

二、VI 基础要素的组合设计

1.主要内容

标志与企业（或品牌）中英文名称（或略称）的各种组合，标志与象征图形组合多种模式，标志与吉祥物组合多种模式，标志与标准字、象征图形、吉祥物组合多种模式，基本要素禁止组合多种模式。

2.设计要领

（1）根据具体媒体要求，而设计成横排、竖排、大小、方向等不同形式的组合方式。

（2）企业标志同其他要素之间的比例尺寸、间距方向、位置关系等要运用场合和空间最小规定值。（图 1—20）

三、VI 应用要素的设计

1.主要内容

办公事物用品设计、公共关系赠品设计、服装服饰规范、企业车体外观设计、环境导向系统、销售店面展示系统、商品包装识别系统、广告宣传规范、符号指示系统、商务票据识别系统、数字化及互联网识别系统、再生工具。（图 1—21）

2.设计要领

（1）适：VI 的应用系统的设计要有针对性，做到适当、适用。

【企业标志】

【标志制图规范】

【标志黑白稿】

【标准字】

图 1—19

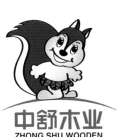

【吉祥物】

【品牌标准字】

【标准色】

【辅助图形】

图 1—20

（2）效：有效、效率。不仅要符合审美规律，更要注意经济的投入与产出比最大化。

（3）法：规范、合情合法。在符合国家法律法规的前提下，还要满足区域公众的风俗、习惯等要求。

四、编制 VI 手册

1.定义

VI 手册是将所有设计开发的项目，根据其使用功能、媒体需要等，制定出相应的使用规定和方法。编制 VI 手册的目的在于将企业信息的每个设计要素，以简明正确的图例和说明，统一规范，作为实际操作、应用时必须遵守的准则。

2.主要内容

编制 VI 手册的意义、VI 手册内容、VI 手册的使用和管理、VI 手册的增补和变更及技术性补充说明等。

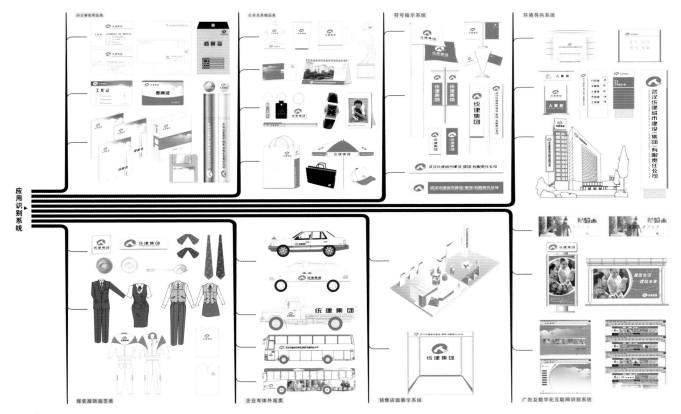

图 1-21

作业

一、填空题

1.VI 的基础要素设计要领是_____、特、_____；应用要素设计要领是_____、效、_____。

2.VI 手册是将所有设计开发的项目，根据其_____、_____等，制定出相应的使用规定和方法。

二、简答题

1.VI 设计有哪几大要素？

2.VI 的基础要素设计包括哪些主要内容？

第二章　VI的基本要素设计

第一节　企业标志

■ 训练内容：掌握企业标志设计特点，独立完成企业标志设计。

■ 训练目的：通过对企业标志的学习，掌握企业标志。

■ 训练要求：独立完成企业标志设计。

一、企业标志特点

企业标志作为企业识别系统的基本视觉元素有其自身的特点，主要有以下几个方面：

1. 识别性

企业标志必须有独特的个性，容易使公众认识及记忆，并留下良好深刻的印象。反之，没有特征且面目模糊的设计，一定不会使人留下印象。（图2-1）

2. 领导性

企业标志代表着企业的经营理念，企业的文化特色，企业的规模，企业经营的内容、特点，是企业精神的具体象征。（图2-2）

3. 时代性

企业标志不可与时代脱节，否则使人有陈旧落后的印象。现代企业的商标，应当要具有现代感。有着历史的传统企业，也要注入时代内涵，继往开来，引领潮流。（图2-3至图2-5）

4. 延展性

针对印刷方式、制作工艺技术、材料质地和应用项目的不同，应采用多种对应性和延展性的变体设计和系统设计。（图2-6）

二、标志的设计原则

1. 形象鲜明、意念清晰

标志形象作为特殊的视觉符号，是对一个行业特征、信誉、文化、理念的综合与浓缩，必须具备高度的形象概括与个性特征，在众多的形象群体中能使人一目了然，过目不忘。形象语言的内涵表达能够瞬间达意，概念清楚。（图2-7）

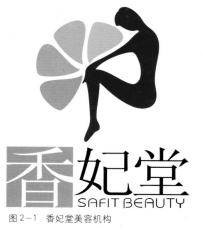

图2-1　香妃堂美容机构

花香由女人身体散发出去，而且与女人相融，象征一种天然美丽的女人。女人与花融为一体，体现一种女人花的意象。女性化的粉紫色，与企业性质相符合。这些很容易让人识别出这是女性美容企业。

2．创意新颖、形象感人

标志在创意和形象塑造上应独具匠心，富有独特的艺术魅力，使人耳目一新，为之兴奋，充分享受到形象给人带来的心理愉悦。但形象的创新必须贴切达意，不可盲目追求奇形怪诞，否则适得其反。（图2－8）

3．容易辨识、利于传播

标志形象的首要功能就是传播信息。它要求形象中的大小对比，色彩强弱的搭配，整体节奏平衡等造型要素强烈醒目，像信号一般清晰可辨、准确明了。不会因为图形的缩小和环境的变化而影响到信息的传播。（图2－9）

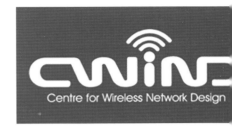

图2－2　无线网络公司

无线网络公司的标志设计，蓝色代表科技，同时加上无线网络的信号图形，及特殊的字体设计：C和D有镜像的感觉，很符合其IT行业特性，具有很强的领导性。

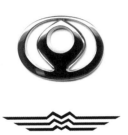

图2－3　马自达汽车原标志

图2－4　马自达汽车新标志

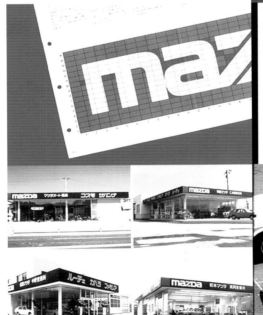

图2－5　马自达汽车标志应用

为了统一企业形象，塑造符合企业国际化发展的鲜明企业形象，马自达公司盛邀日本专门为企业导入CI的POAS公司重新设计企业形象。POAS采用当时国际流行的字母标设计策略，将企业名称、品牌名称、商标图案完全统一为简洁、有力的五个字母"MAZDA"。经过专门设计的标准字体，传达的信息凝练，造型刚劲有力，视觉冲击力强。POAS根据马自达汽车的应用状况，设计了非常详细的CI应用手册，用于指导企业内部的CI实施。考虑详尽、说明详实、项目丰富、实用性强的CI手册确保马自达在全球各地企业形象的高度统一。

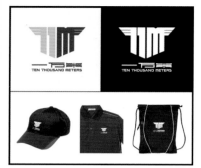

图2-6 一万米(TTM)户外运动品牌

严谨、大气、简单深刻,在各种应用情况下通用性强(例如,针对迷彩服,为了提高伪装性能,可把Logo绣成暗绿色),突出户外文化、军旅文化的特点。

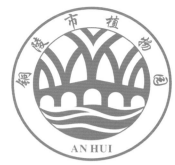

图2-7 铜陵市植物园

绿色体现了植物园的特征,在整个造型上将植物园的树林、小桥、流水作为植物园特殊的视觉符号组合在一起。在众多的形象群体中能使人一目了然,过目不忘。

图2-8 景龙装饰公司

创意是一个标志的关键,景龙装饰公司巧妙地采用了龙的图案进行变形设计,类似传统工匠精雕细凿出的木雕作品。

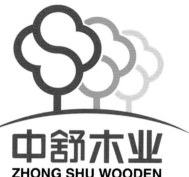

图2-9 安徽中舒木业

利用三棵进行变形的小树构成了整个森林的感觉,体现了中舒做大做强的企业理念。三棵进行变形的小树在形象中的大小对比、色彩强弱的搭配,整体上节奏平衡等造型要素强烈醒目,像信号一般清晰可辨、准确明了。

三、标志的设计方法

标志的表现是高度概括的符号化过程。标志中的表现元素,包括形态、色彩以及肌理,都包含着指向标志所要表达的主体的理念。我们通常用文字、图形及文字与图形相结合的手法来作为标志设计的表现手法,来表现标志所要表现的意象。

1.文字表现

文字作为一种传播语言的工具,本身就具备了固有的读音与明确的指示意义。在用文字表现的手法来设计标志的时候,往往是运用夸张、装饰、解构、重构等手法对文字进行重新创造。通过对相关的文字进行重新设计,丰富文字的表现意义,从而表达标志的设计理念,这也成为了标志设计常用的一种表现手法。(图2-10)

2.图形表现

图形表现分为具象图形的表现和抽象图形的表现两大类。图形在信息传播上有快速、广泛,信息量大、识别性高等特征,从而成为标志设计的一种表现手法。(图2-11)

3.文字与图形相结合的表现

究其本源,文字也是图形发展的结果,因此文字与图形并不是孤立的,而是有着内在的联系。所以,文字和图形相结合的表现手法,不单纯是文字与图形的拼凑,也是标志中的文字与图形的有机结合,是文字的理性表述与图形的感性渲染的集中表达。(图2-12)

图2-10 开心妈咪妇幼用品公司

采用文字表现前应该选择跟所要变化的造型比较接近的字体进行设计。

四、企业标志设计作业流程（图2-13）

调查定位 → 这是开始设计前的第一步工作，该阶段应尽可能多地了解和收集相关的资料和情报，以便对后续设计意念有所启发。

构思草图 → 一个标志设计的思路可以是多样的，围绕一个主题可以有不同的设想和思维方式，从设计对象的各方面特色着手展开水平思维并进入草图阶段。通过草图把思维活动变成具体的创作步骤，同时草图也是一个记录灵感的过程。

方案提炼 → 通过草图产生大量的设计方向后，从中选择最能体现设计对象精神和表达其经营实态的设计方向进行电脑稿制作，在草图的基础上进行完善并接受客户反馈意见，力求整体、协调、准确。

标志定稿 → 标志设计定稿后要将创作稿规范、标准地表达出来，确保标志能够在不同的场合得到正确运用，以达到最佳的视觉效果。

图2-13

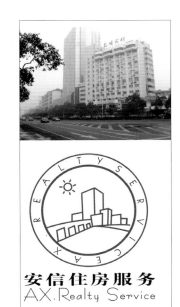

图2-11 安信住房服务公司的标志设计就是在具象图形楼房的基础上进行抽象概括设计，太阳、楼房、宽敞的公路寓意为"广厦千万间，大庇天下寒士俱欢颜"。

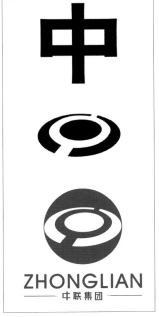

图2-12 铜陵中联集团以"中"字代表中联，圆表示星球，圆中心图案象征太阳系，斜线象征联系，外圆象征发展。这个商标简洁而富有时代感，喻示企业的现代化发展及服务品质的提高，具有长远稳健的经营作风。

五、举例分析

下面我们就以软件产品In4systems 设计一个标志为案例进行分析。该软件是一个商用的资产管理软件，企业将用该软件来管理旗下所有的资产数据。

1. 市场调查与设计定位

设计师在接触该设计业务时，对客户进行了一些提问，并了解了市场竞争对手的情况。（图2-14）

图 2—14

2.构思与草图

设计师将花费大部分时间用来创意，同时随时手绘下瞬间的想法和创意。(图 2—15)

图 2—15

3.方案提炼一

设计师将手绘稿件输入到电脑，并且在电脑中制作出简单的黑白稿件，同时去除了手绘稿件的一些随意性元素。(图 2—16)

图 2—16

4.方案提炼二

设计师根据对客户的了解判断出更佳契合客户的标志，并且通过添加色彩和细节表现出来，之后向客户提稿。(图2-17)

图2-17

5.客户选择他们更倾向的标志，并且提出一些反馈意见，设计师再根据反馈信息进行一些修改，设计出客户满意的标志作品。(图2-18)

经过分析，客户还是比较倾向于文件、报表图形的标志图形。从最终结果来看，该标志确实更契合该软件产品。所以标志设计不仅要追求尽善尽美，更重要的还是要契合身份。

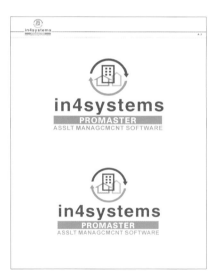

图2-18

作业

一、填空题

1.企业标志作为企业识别系统的基本视觉元素有其自身的特点，主要有以下几个方面：_____、_____、_____、_____。

2.标志的设计原则：_____、_____、_____。

二、简答题

1.浅谈一下你对标志设计的认识。

2.收集一些标志，并比较说明它们的差异。

图2-20

图2-21

图2-22

图2-23

第二节　企业标准字

- 训练内容：掌握标准字设计特点，独立完成标准字设计。
- 训练目的：通过标准字的学习，掌握标准字设计。
- 训练要求：独立完成标准字设计。

一、企业名称的设定

名称是树立企业形象和品牌形象的"排头兵"，尤其对于新创办的企业而言，名称的优劣往往决定了消费者对企业与产品的好恶。(图2-19)

图2-19

1.企业名称的基本要求

(1) 易读易记：名称应当是"音、形、意"的完美结合，应达到好认、好读、好记、好看、好听的要求，使之易于广泛传播。(图2-20)

(2) 联想性：是指名称能够让消费者从中得到愉快的联想，即引发公司所期望的品牌联想，而不是消极的联想。这种联想可以是产品的类别、利益、作用以及颜色等有关产品的属性。(图2-21)

(3) 呼应标志：企业标志是指企业名称中可被识别但无法用语言表达的部分。

2.企业名称的种类

(1) 以动植物名称命名。(图2-22)

(2) 以创始人命名。(图2-23)

（3）以地名命名。

（4）以象征吉祥、美丽、发达的名词命名。

（5）以趣味性名词命名。（图2—24）

（6）以英文译音命名。

（7）以人造词汇命名等。

二、企业标准字特征

标准字是ＶＩ系统中的基本设计要素之一，因种类繁多、运用广泛，几乎遍及了视觉识别中各种应用设计要素，出现的频率不低于企业标志，它的重要性可与标志等量齐观。

识别性是标准字总的特征。由于标准字代表着特定的企业形象，所以，必须具备独特的整体风格和鲜明的个性特征，以使它所代表的企业从众多的可比较对象中脱颖而出，过目不忘。易识性是标准字的基本特征。造型性是标准字的关键特征。系列性是标准字设计的应用性特征，即应有一系列的相同风格的标准字，适用于各种场合。

图2—24

注册后的标准字同样受到商标法的保护。标准字能让人们产生对品牌的依赖，它能够与标志合二为一构成完整的企业形象，有的标准字本身就是企业形象。（图2—25 至图2—27）

图2—25

图2—26

图2—27

三、企业标准字种类

1. 标准字种类

（1）企业名称标准字。（图2-28、图2-29）

（2）商标名称标准字。（图2-30）

（3）标志字体标准字。（图2-31）

（4）广告性活动标准字。（图2-32）

图2-28

图2-29

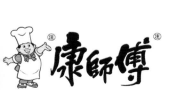

图2-30

图2-31

图2-32

图 2-33

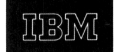

图 2-34

2.常用标准字体制图法

(1) 方格表示法。（图2-33）

(2) 直接标志法。（图2-34）

四、举例分析

铜陵中联实业集团是一家跨地区、跨行业，经营多元化发展的民营企业，注册资金5000万元，以地产开发为龙头，辅之以民营教育、典当、拍卖、评估、建筑安装、贸易、中介、物业管理、连锁超市，下辖10个分公司，是一家充满生机活力的民营企业集团。在企业标准字设计时，充分考虑到企业的行业特色，追求简洁、大方。(图2-35至图2-38)

作业

一、填空题

1.企业标准字的种类有: _____、_____、_____、_____。

2.标准字体制图法常用两种方法: _____、_____。

二、简答题

1.浅谈一下你对企业名称命名的认识。

2.结合所学的知识，谈谈企业标准字设计的注意事项。

:: 基本系统
/标准字体

/标志字体是中联集团视觉形象识别的一个重要内容，它规定了中联集团的印刷宣传品、广告媒体上的中文字体形式。

中 联 集 团

铜陵中联实业(集团)有限公司
TONGLING ZHONGLIAN INDUSTRY (GROUP) CO.,LTD

图 2—35

:: 基本系统
/标识组合

/为规范统一中联集团的形象，需严格通循各项标准组合形式。
避免出现视觉误导，形象不佳的混乱现象，从根本上强化中联集团的规范形象。

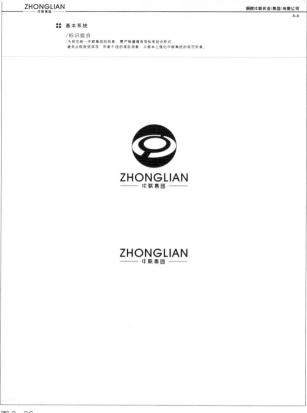

图 2—36

:: 基本系统
/标识组合

/横式

ZHONGLIAN
中联集团

铜陵中联实业(集团)有限公司

/与英文组合

铜陵中联实业(集团)有限公司
TONGLING ZHONGLIAN INDUSTRY (GROUP) CO.,LTD

图 2—37

:: 基本系统
/标识组合

/竖式

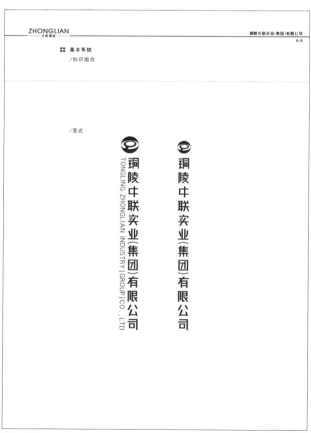

图 2—38

第三节　企业标准色

■ 训练内容：掌握标准色设计特点，独立完成标准色设计。
■ 训练目的：通过标准色的学习，掌握标准色设计。
■ 训练要求：独立完成标准色设计。

一、标准色的开发设定

标准色，即为企业或机构特别设定的专用规范用色。一经注册认定，它和标志、标准字体同样也受到法律保护而不可侵犯。

相对于标志、标准字这两大形象要素而言，色彩是纯抽象语言，它与音乐的音符一样，不受国界、种族、民族和语言的影响，是被普遍接受的一种世界性语言。它在视觉信息传递中的速度最快，因为人眼睁开的瞬间对外界信息的感知实际上就是对不同色彩的感受。它的传播面最广，只要有光的地方就必然有色彩的存在。

因此，企业标准色就是用色彩来表达该企业的特征，以色彩来创造该企业鲜明的个性，从而建立超然卓越的企业形象。当人们看到这种特定的色彩时就会自然而然地将它和企业的标志、标准字体联系在一起，从而对企业和品牌产生更深刻的印象。(图2-39至图2-43)

人们在理解某些商品时，往往会自然地联系某些颜色。如对食品，人们习惯于接受红色等暖色调；对化妆品，习惯于中性的素雅色调，桃红给人温馨、优雅和清香感；对药品，习惯于中性偏冷色调，尤以蓝绿为多；对机电产品，习惯于黑色、深蓝色等稳重、朴实的色调，等等。总结世界上著名企业的标准色实践，将色彩和行业间的关系列为下表。(图2-44)

标准色的开发设定时应注意以下几个主要方面：

1.视觉的心理感受：不同的对象相同色彩刺激时的心理感受是不同的，这是由对象自身的生活经验、社会意识、文化水平、风俗习惯、民族传统、兴趣爱好不同造成的。

同样的颜色在不同的底色衬托下，也会给人不同的视觉心理感受。(图2-45)

2.制作成本与技术因素：标准色的数量选择和精度要求不仅应考虑企业的经营理念，也应考虑制作成本和由设计转为产品的技术因素。以印刷品为例来说，每增

图2-39

图2-40

图2-41

图2-42

图2-43

红色系	食品业、交通业、百货业、药品业
橙色系	食品业、建筑业、石化业、百货业
黄色系	电器业、化工业、建筑业、百货业
绿色系	金融业、农林业、建筑业、百货业
蓝色系	药品业、交通业、百货业、化工业
紫色系	化装业、服装业、出版业

图2-44

红 色	以黑色为底色，象征着激情和力量。
	以黄色为底色，红色受到抑制，处于从属地位。
黄 色	以黑色为底色，极富进取性的辉煌。
	以蓝色为底色，显得辉煌而喧闹。
	以橙色为底色，流露着成熟的韵味。
	以绿色为底色，极具扩张性，亮丽非凡。
绿 色	以黄色为底色，轻盈明快。
	以黑色为底色，稳重高雅。

图2-45

加一种颜色，成本就会增加百分之三十左右。如果在多种颜色的分辨上要求精度高，则印刷的要求也相应提高，从而提高了制作难度和成本。

3.色彩与联想：人们有时自然地将色彩与某种心理感受、情绪甚至概念联系起来。如：红色系给人以温暖的感觉，和热情、喜庆、积极相联；蓝色系给人以清冷的感觉，和宁静、理智、高雅相联。这一特点是标准色设计乃至整个VI设计中都应予以充分注意，不可忽视的。(图2-46)

二、标准色的设计原则

标准色是塑造企业形象的有力工具之一。标准色的设计应体现企业的精神宗旨、商品属性，以迎合消费大众的心理，符合国际潮流。

标准色是用来象征公司或产品特性的指定颜色，是标志、标准字体及宣传媒体专用的色彩。在企业信息传递的整体色彩计划中，标准色具有明确的视觉识别效应，因而具有在市场竞争中制胜的感情魅力。

企业标准色具有科学化、差别化、系统化的特点。因此，进行任何设计活动和

美国柯达公司的市场战略重点是：站稳欧美市场，挺进亚洲市场，拓展世界市场。该公司在导入企业识别系统中除了标志和字体很有特色外，还在色彩上更加强对品牌形象的印象，选择了大块黄色和较小的红色色带，构成了标准色彩组合。以黄色象征柯达公司推陈出新、开拓进取的发展战略和行为方式；以红色象征该公司领先世界、独冠群芳的企业素质和营销前景；以红黄强烈反差的对比色彩，塑造、渲染、传播着柯达公司及其产品再创辉煌的审美识别形象。

图2-46

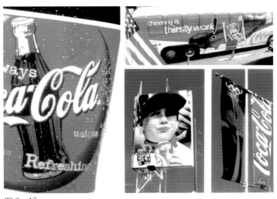

图2-47

图2-48

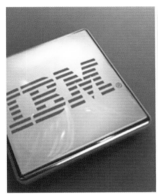
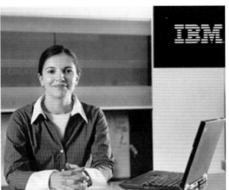

图2-49

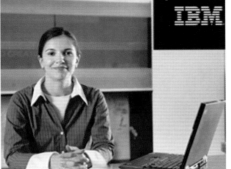

图2-50

可口可乐的红色，象征着"欢快、美好生活"；麦当劳的红色与黄色呈现在儿童心目中的是一种甜美欢快如节日的印象。

开发作业，必须根据各种特征，发挥色彩的传达功能。其中最重要的是要制定一套开发作业的程序，以便规划活动的顺利进行。（图2-47、图2-48）

企业标准色彩的确定是建立在企业经营理念、组织结构、经营策略等总体因素的基础之上的。有关标准色的开发程序，可分为以下四个阶段：

1.企业色彩情况调查阶段。

2.表现概念阶段。

3.色彩形象阶段。

4.效果测试阶段。

三、色彩管理及实施

1.单色标准色

就是选择一套色彩作为该企业的标准色。它简洁明确，一目了然，便于识别和记忆。如IBM的蓝色、可口可乐的红色。（图2-49、图3-50）

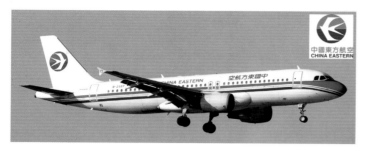

图 2-51

图 2-52

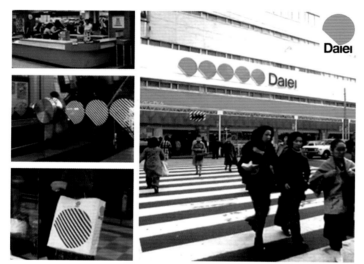

图 2-53

2.多色标准色

为追求强烈的对比感受和律动、闪耀的视觉效果，为表现企业特点，许多企业采用两色以上的色彩，像中国东方航空的蓝＋红色，杉杉集团的蓝＋绿色等。但标准色的设定也不宜太多，以三色以内为佳。（图2-51、图2-52）

3.标准色＋辅助色

运用标准色加辅助色的色彩形式，其目的主要是区别集团公司的下属公司以及公司内的各个部门。对于各种品牌、产品品种，也可运用辅助色来加以区分，以达到识别的目的。像日本的大荣百货，就规划了多达78色的色彩系统。（图2-53）

辅助色的设计要注意与标准色之间的协调关系，以及与用色环境、对象的协调等。

四、举例分析

大北农集团是为中国农业、农村、农民提供优质的全方位服务的集团公司。橘红色象征着丰收与希望，后面由综艺体的"绿色农华"及其英文拼写组成，端庄、大方。绿色象征着广阔的原野与勃勃生机。

绿色农华标准色主色为橘红色和绿色，是公司在所有可视物品中最常用的色彩；辅助色为淡黄色、浅灰色、黑色、嫩绿色，是对标准色的补充，以扩大选择性，加强针对性。金色、银色为特殊用色，在传播中可代替标准色使用。绿色农华色彩标准根据国际印刷业最通用的色彩标准，即美国PANTONE、四色印刷CMYK，将

企业标准色色值固定化，作为使用时的标准。（图2—54、图2—55）

作业

一、填空题

1._____即为企业或某个机构经过特别设定的专用规范用色。一经注册认定，它和_____、同样也受到法律保护而不可侵犯。

2.标准色的开发程序，可分为以下四个阶段：_____、_____、_____、_____。

二、简答题

1.浅谈一下你对企业标准色的认识。

2.结合所学的知识，谈谈企业标准色设计的注意事项。

第四节　辅助图形

■ 训练内容：掌握辅助图形设计特点，独立完成辅助图形设计。
■ 训练目的：通过辅助图形设计的学习，掌握辅助图形设计。
■ 训练要求：独立完成辅助图形设计。

一、企业造型——吉祥物的设计

　　吉祥物俗称"企业吉祥图案"，是VI基本要素中最直观、最生动、最有趣、最可爱的企业造型符号。由于它体现着企业的特质、个性或服务特点，相对抽象的企业标志而言，具有夸张、活泼、风趣、幽默的特点，更能加强和消费者之间的亲和力，提高公众对企业或商品的信任感和美誉度，所以被喻为企业或产品的形象大使与代言人。

　　1.吉祥图案的意义与作用

　　吉祥图案之所以历千年不衰而被人们承传，是因为它根植民众普遍的图腾观念与审美心理需求。因为它大都采用含有吉祥寓

图2—54

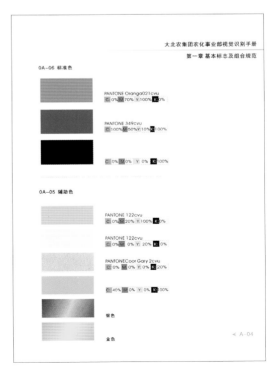

图2—55

图 2-56

图 2-57

麦当劳公司的"麦当劳叔叔"、日本卡西欧公司的"阿童木"、2008 北京奥运会的"福娃"、第 26 届世界大学生夏季运动会吉祥物"UU"等,它们跨越时空,冲破语言障碍与肤色局限,架起了沟通全球文化交流的桥梁,成为传播文化、增进友谊、扩大影响、促进贸易的形象大使。它们在带给人们欢乐喜庆的同时,也创造了良好的社会效益和丰厚的经济价值。

意的人物、动物、植物、器物等形象,通过借喻、双关、象征及谐音等表现手法,注入了祥和、喜庆、欢乐、美好之意。它符合人们共同的审美理想和情感需求,具有鼓舞和激励人们不断奋进拼搏的作用,是促进社会经济发展的重要精神之柱,自然成为人们心目中美的对象和理想化身,备受崇拜并被广泛应用于各种社会生活之中。(图 2-56 至图 2-59)

2.吉祥物的造型特征

在 VI 设计和应用推广中,企业吉祥物对消费大众的影响力要远远超过其他要素,比标志、标准色更具吸引力而深入人心,成为该企业形象最集中的体现。因此,吉祥物的设计要取得好的效果就应具备以下的特性:

(1)表意性:相对于抽象的标志、标准字而言,企业吉祥物是以具象的图形来图解企业代表或产品的特征、内容。因此,形象的塑造

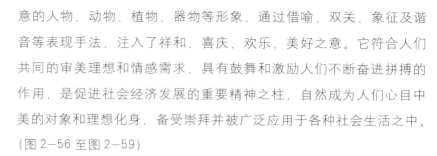

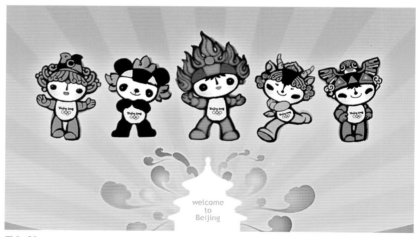

图 2-58

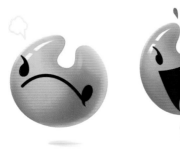

图 2-59

图2-60

应简洁明了、意思清楚、一目了然，没有文字语言的隔阂，使人过目不忘。

（2）趣味性：幽默、风趣、滑稽、活泼、可爱是吉祥物产生魅力的根本所在。对其形象的创造应突出漫画、卡通和拟人化的特点，体现出强烈的人性化情趣，使其成为企业与社会、企业与消费大众情感沟通的催化剂。（图2-60、图2-61）

（3）象征性：吉祥物是一种特定的拙中藏巧、朴中显美的艺术形式。通过图案形式，寄寓福运、喜庆、吉祥的象征意义，表达人们对美的向往和对理想的追求。用象征手法表达思想感情，比语言或其他形式更含蓄、细微，也更能表达出耐人寻味的情趣。

（4）可塑性：在VI设计中，企业标志和标准字，属严格规范化应用的形象符号，自由发挥的余地相对有限，而吉祥物则拥有较大的可塑性。在确定其基本造型后，它的形态、表情、活动情节可根据不同的媒体、场合、环境及运用形式作各种变化，灵活设计，使其最大限度地丰富和表现企业形象。（图2-62）

二、企业象征图形

象征图形是为了配合基本要素在各种媒体上的广泛应用，在设计内涵上要体现企业精神，衬托和强化企业形象。通过象征图形的丰富造型，来补充标志符号建立的企业形象，使其意义更完整、更易识别、更具表现的幅度与深度。

企业象征图形是基本视觉要素的拓展和延伸，与标志、标准字既有区别又有内在联系。区别主要表现在它的造型图案在媒体传达中甘愿成为配角，只起到一种装饰、对比、陪衬的作用。内在联系就是象征图形始终围绕着主体形象而进行，并以其丰富多样的造型和变化，

图2-61

2010年上海世博会吉祥物"海宝"以汉字的"人"作为核心创意，既反映了中国文化的特色，又呼应了上海世博会会徽的设计理念。"吉祥物"作为代表世博会中国特色的标志物，从不同层面反映了中国的历史发展、文化观念以及社会背景。

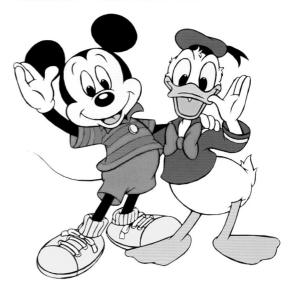

图2-62

美国迪斯尼公司的米老鼠和唐老鸭这对顽皮的动画形象，将人性及趣味性表达得淋漓尽致。其造型千姿百态、生动有趣，透出滑稽与智慧，引得男女老幼捧腹大笑，在大众中产生了不可抗拒的征服力。

进一步补充企业标志、标准字、标准色这些视觉形象的传达功能，使企业形象的内容更加充实，起到强化标志、标准字的视觉冲击力和引导作用，营造一种主要和次要的节奏韵律感。在和基本要素组合使用时，要有强弱变化的律动感和明确的主次关系，并根据不同媒体的需求做各种展开应用的规划组合设计，以保证企业识别的统一性和规范性，强化整个系统的视觉冲击力，产生出视觉的诱导效果。

象征图形构思方法：一是从标志、标准字中延伸和展开，就是以标志、标准字中某个局部设计作为元素，从上下、左右或一定角度的方向做重复及渐变设计；二是相对独立的图形，这种新生的图形，尽管和标志、标准字的形式有所不同，但必须在整体的组织搭配上保持协调，不能破坏整体。无论采用哪种形式，在造型上都要注意简洁明快，以几何形中的点、线、面为主，整个象征图形以体现其节奏和韵律的变化为基本特征，以起到烘托主题的作用。

由于它同标志、标准字一样有着同样广泛的应用范围，如名片、信纸、信封、包装、广告、车辆、建筑等，并紧随着标志、标准字出现在各种视觉传播媒体中；因此在设计时，要求有全面周密的编排组合形式，并在应用中严格按此组合形式规范使用，确保统一化的设计形象。

三、版面编排规范

一般的版面包括天头、版心、地脚三大部分，编排的内容要素包括视觉识别系统中的基本要素组合、正文（文字和图）、企业造型等，它们处于版面的不同位置。

版面编排常用两种方式表示其结构，即直接标示法和符号标志法。

四、举例分析

合肥百大集团50周年吉祥物设计（图4-63、图4-64）：

1.吉祥物以手提袋拟人化为出发点突出设计主题。

2.吉祥物命名为"合和"，取"合百集团"的"合"字和"和谐"社会的"和"字，体现了和谐发展。

3.手提袋体现了百大集团给大家的消费生活带来的方便和实惠，欢快的小人体现了百大集团50年庆典的喜庆，构筑了百大50年的金字招牌。50年真诚奉献的点点滴滴、微笑服务，这是对消费者的承诺，更是对企业精神的升华。

左图：

中国·合肥　合肥百大集团五十周年标识——设计方案

50
1959-2009
合肥百大集团

━━ C:0　M:100　Y:100　K:0
━━ C:0　M:0　Y:100　K:0

设计说明：

1、以数字"50"结合合肥百大集团"S"和心形设计突出设计主题。

2、感恩的心代表了百大集团一直用"爱"服务，从"心"出发。诚信、感恩、责任构筑了百大50年的金字招牌，50年真诚奉献的点点滴滴，凝聚在一起就是一个"大爱"，这是对消费者的承诺，更是对企业精神的升华。

3、"5"字的变形又形成了一面迎风飘扬的旗帜，寓意为合肥百大集团是当今的百货领航，消费者的生活指引者。

4、采用红、黄色系，具有很强的视觉冲击力，又具有喜庆、热情的意味，体现出了庆典的意义。

图4—63

右图：

中国·合肥　合肥百大集团五十周年吉祥物——设计方案

吉祥物"合和"

设计说明：

1、吉祥物以手提袋拟人化为出发点突出设计主题。

2、吉祥物命名为"合和"，取"合百集团"和"和谐"社会的和字，体现了和谐发展。

3、手提袋体现了百大集团给大家的消费生活带来的方便和实惠。欢快的小人体现了百大集团50年庆典的喜庆。构筑了百大50年的金字招牌，50年真诚奉献的点点滴滴，微笑服务，这是对消费者的承诺，更是对企业精神的升华。

4、吉祥物设计要简洁明快，主题突出，内涵丰富，富有新意，具有较强的象征意义。

图4—64

4.吉祥物设计要简洁明快，主题突出，内涵丰富，富有新意，具有较强的象征意义。

作业

一、填空题

1.为了强化企业性格、诉求产品特质，选择适宜的_____或_____做成具象化的插图形式，通过平易近人的亲切可爱造型，形成视觉焦点，使人产生固着记忆的强烈印象，塑造企业识别的造型符号称为吉祥物。

2.企业造型——吉祥物的设计特点：_____、_____、_____。

3.企业象征图形具有以下的特征：_____、_____、_____。

二、简答题

1.浅谈一下你对企业造型——吉祥物的设计的认识。

2.结合所学的知识，谈谈企业象征图形设计的注意事项。

第三章 VI 的基本要素的组合设计

第一节 标志与其他要素的组合方式

- ■ 训练内容：掌握标志与其他要素的组合方式。
- ■ 训练目的：通过标志与其他要素的组合方式的学习，掌握标志与其他要素的组合方式设计。
- ■ 训练要求：独立完成标志与其他要素的组合方式设计。

一、标志与标准字的组合

根据具体媒体的规格与排列方向，而设计横排、竖排、大小、方向等不同形式的组合方式。基本要素组合的内容（图3-1）：

其一，使目标从其背景或周围要素中脱离出来，而设定的空间最小规定值。

图3-1

其二，企业标志同其他要素之间的比例尺寸、间距方向、位置关系等。

标志同其他要素的组合方式，常有以下形式：

1. 标志同企业中文名称或略称的组合。
2. 标志同品牌名称的组。
3. 标志同企业英文名称全称（或略称）的组合。
4. 标志同企业名称（或品牌名称）及企业造型的组合。
5. 标志同企业名称（或品牌名称）及企业宣传口号、广告语等的组合。
6. 标志同企业名称及地址、电话号码等资讯的组合。

图3-2

二、 标志与辅助图形的组合（图3-2）

图 3-3

三、混合组合方式（图 3-3）

四、举例（图 3-4、图 3-5）

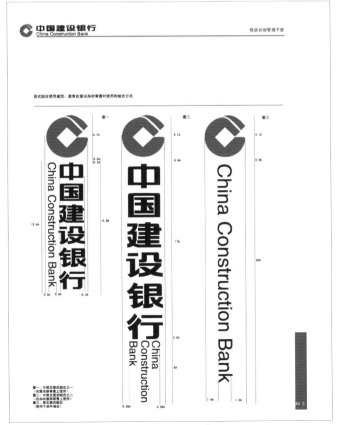

图 3-4

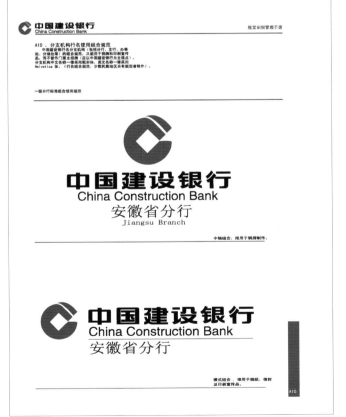

图 3-5

作业

一、填空题

1.根据具体媒体的规格与排列方向,而设计的＿＿＿＿＿＿＿＿、＿＿＿＿＿＿＿＿、

＿＿＿＿＿＿＿＿、＿＿＿＿＿＿＿＿等不同形式的组合方式。基本要素组合的内容

称为标志与标准字的组合。

二、简答题

1.标志同其他要素的组合方式常有哪些形式?

第二节　禁止组合规范

■　训练内容：掌握标志与其他要素的禁止组合方式。

■　训练目的：通过标志与其他要素的禁止组合方式的学习，掌握标志与其他要素
　　　　　　　的禁止组合方式设计。

■　训练要求：独立完成标志与其他要素的禁止组合方式设计。

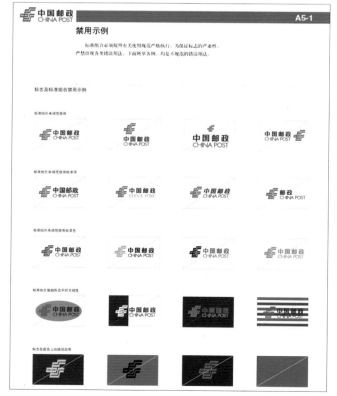

图3-6

一、标志与标准字的禁止组合规范（图3-6）

其一，在规范的组合上增加其他造型符号。

其二，规范组合中的基本要素的大小、广告、色彩、位置等发生变化。

其三，基本要素被进行规范以外的处理，如标志加框、立体化、网线化等。

其四，规范组合被进行字距、字体变形、压扁、斜向等改变。

二、标志与辅助图形的禁止组合规范（图3-7）

三、其他的禁止组合规范（图3-8）

四、举例（图3-9、图3-10）

作业

简答题

浅谈一下你对禁止组合规范的认识。

图 3—7

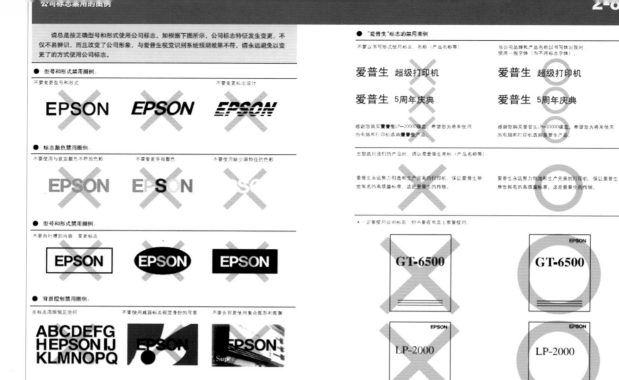

图 3—8

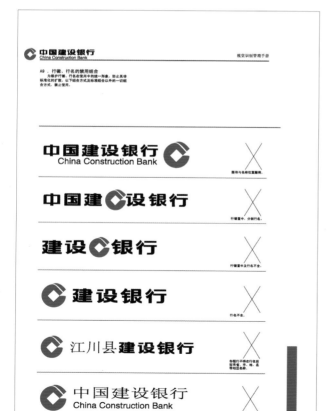

图 3—9

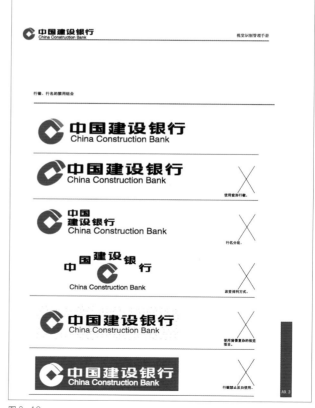

图 3—10

第四章　VI 应用要素的设计

第一节　应用要素的现状调查与开发

- **训练内容：**现状项目的收集分类和应用要素设计开发策略。
- **训练目的：**通过应用要素的现状调查与开发的学习，掌握 VI 应用要素的基本构成和设计开发策略的应用。
- **训练要求：**应用要素设计调研开发，写出调研报告。

一、现状项目的收集分类

对现有应用要素的项目收集，具体集中于以下项目内容：（图 4－1、图 4－2）

1.办公事物用品设计：如名片、各式文书等。

2.公共关系赠品设计：如贺卡、请柬、手提袋、礼赠用品等。

3.员工服装、服饰规范：如管理人员男装、女装，员工男装、女装等。

4.企业车体外观设计：如公务车、面包车、班车、货车等。

5.环境符号导向系统：如企业大门、厂房、办公大楼导向示意、各式招牌、导向牌等。

6.销售店面标识系统：如销售店面室内外环境布置、装修规范等。

7.商品包装识别系统：如包装内外设计规范等。

8.广告宣传规范：如电视、报纸、杂志、海报版式规范、宣传册封面、POP 规范等。

9.展览指示系统：如展台、展板形式、展位规范等。

10.票据识别系统：如申请单、员工调休单、订货单、订单、货单、账单、支票、收据等。

11.数字化及互联网识别系统：如标志、标准字、标准色等基础要素在网页及数字化产品中的应用规范等。

12.再生工具：如色票样本标准色、色票样本辅助色、标准组合形式、象征图案样本、吉祥物造型样本等。

图 4-1　澳大利亚 Katja Lamber VI 实例

二、应用要素设计开发策略

在开发 VI 设计之前，应对该企业的行业特点和企业现状等做全面深入调查，对其受限条件和依据作出必要的确定，避免设计项目虽然很美，但不能使用的情形出现。

1. 功能需要

主要是指完成设计项目成品所必需的基本条件，如形状、尺寸规格、材质、色彩、制作方式和用途等。

例如酒店和宾馆比较，以前在中国大陆"酒店"和"宾馆"是通用的，指的都是一个意思。但是根据其功能需要可以这样划分："酒店"是指一个有住宿、饮食、娱乐等综合功能的消费场所，而"宾馆"一般则指一些只有住宿功能的地方。

2. 法律法规限制

如信封的规格、招牌指示等环境要素的法规条例。

例如新实施的国家信封标准（GB／T1416—2003）规定国内信封、国际信封 2 个品种共 9 种规格，调整了信封品种、规格，修改了信封用纸的技术要求，规定了邮政编码框格颜色、航空色的色标，扩大了美术图案区域，增加了寄信单位的信息及"贴邮票处"、"航空"标志的英文对照词，完善了试验方法，补充了国际信封舌内的指导性文字内容。新标准对信封用纸的耐磨度、平滑度、强度、亮度等作了严格的规定和要求。

3. 行业性质需要

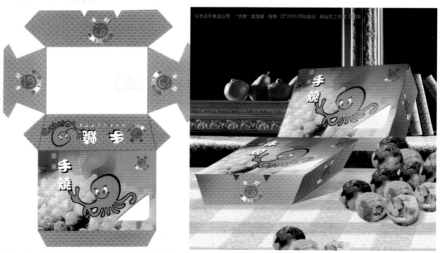

图4-2 澳大利亚Katja Lamber VI 实例　　　　图4-3 日商食品尼可公司标志和吉祥物在纸盒包装上的应用

图 4-4　可口可乐奥运海报

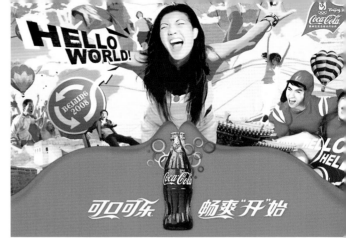

图 4-5　可口可乐奥运海报

主要是指企业所在行业中，一些约定俗成的规定或需要，如各种单据、包装等的行业规定等。

4. 区域性要求

不同国家、不同省、市、州、县、乡、村，不同民族等的风俗、习惯不同，各种要求不同。

例如意大利人忌紫色，也忌仕女像、十字花图案。意大利人对自然界的动物有着浓厚的兴趣，喜爱动物图案，尤其是对狗和猫异常喜爱。

白、黑、灰色在中国香港不大受欢迎，红黄和鲜艳的色彩则很受欢迎。

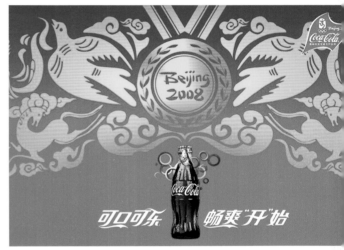

图 4-6　可口可乐奥运海报

我国出口的白象牌电池在东南亚各地十分畅销，因为"白象"是东南亚地区的吉祥之物，斯里兰卡、印度视大象为庄严的象征；但在欧美市场上却无人问津。在欧洲人的词汇里，大象则是笨拙的同义词，因为"白象"的英文"White Elephant"意思为累赘无用、令人生厌的东西，可见谁也不会喜欢。使用英语的国家禁用大象的图形作标志，当地居民认为大象大而无用。因担心消费者不欢迎，这些国家的代销商不敢购进中国"白象牌"电池。

5. 营销配合

配合企业营销手段展开的 VI 设计才能真正完成 VI 的导入。企业的市场营销活动包括很多环节和手段，而对企业视觉识别基本要素的应用主要体现于四个方面：产品、包装、广告和公共关系。（图 4-3 至图 4-7）

图 4-7　可口可乐奥运海报

在将VI中的基本要素应用于产品外观、包装、报纸、杂志、海报、交通等设计时，应注意VI中的各种要素应与产品特点相结合，与企业整体风格相一致，以形成正确的产品定位，配合企业的市场营销。

作业

一、写一份×××企业VI应用要素的调研报告。

要求：从12个方面进行调查，并从5个方面写出开发策略，不少于2000字。

提示：调研报告一般由标题、概述、正文、结论与建议、附件等几部分组成。

1.标题：标题和报告日期、委托方、调查方，一般应打印在扉页上。

关于标题，一般要在与标题同一页，把被调查单位、调查内容明确而具体地表示出来，如《关于合肥市×××公司VI应用要素调研报告》。

2.概述：主要阐述课题的基本情况，它是按照调查课题的顺序将问题展开，并阐述对调查的原始资料进行选择、评价，作出结论，提出建议的原则等。

主要包括三方面内容：

第一，简要说明调查目的。即简要地说明调查的由来和委托调查的原因。

第二，简要介绍调查对象和调查内容，包括调查时间、地点、对象、范围、调查要点及所要解答的问题。

第三，简要介绍调查研究的方法。介绍调查研究的方法，有助于使人确信调查结果的可靠性，因此对所用方法要进行简短叙述，并说明选用方法的原因。例如，从5个方面写出开发策略。

3.正文：正文是调查分析报告的主体部分。这部分必须准确阐明12个方面全部有关论据，包括问题的提出到引出的结论，论证的全部过程，分析研究问题的方法、公司具体情况和分析评论。

4.结论与建议：结论与建议是撰写调研报告的主要目的。这部分包括对引言和正文部分所提出的主要内容的总结，提出如何利用已证明为有效的措施和解决某一具体问题可供选择的方案与建议。结论和建议与正文部分的论述要紧密对应，不可以提出无证据的结论，也不要没有结论性意见的论证。

5.附件：附件是对正文报告的补充。包括数据汇总表及原始资料背景材料和必需的工作技术报告，例如公司现有VI的有关细节资料及文件副本等。

第二节　应用要素的内容与设计

- 训练内容：12个应用要素。
- 训练目的：通过应用要素的现状调查与开发的学习，掌握 VI 应用要素的基本构成和设计开发策略的应用。
- 训练要求：掌握每个要素的主要内容、规格尺寸、材料工艺和设计方法，并能应用于实践。

一、办公事物用品设计（图4-8）

1.具体内容

（1）纸制品

包括国内信封、国际信封、国内信纸、国际信纸、特种信纸、便笺、传真纸、票据夹、合同夹、合同书规范格式、薪资袋、识别卡（工作证）、临时工作证、出入证、企业徽章、介绍信、人事档案、卷宗纸、档案盒（袋）、文件夹（袋）、备忘录、笔记本、记事本、公文包、通讯录、简报、签呈、电话记录、内部聘书、奖状、培训证书、公告、维修网点名址封面及内页版式、考勤卡、请假单、办公桌标志牌、即时贴标签、意见箱、稿件箱。

①信封、信纸、便笺设计

信封分为国内和国际两种，邮政信函是企业对外信息传达的重要途径之一，主要用于大型商务活动及对外信息交流。国家信封标准（GB/T1416-2003）规定国内信封、国际信封2个品种共9种规格，如下表（图4-9）。

规格尺寸：常用规格有国内176mm×125mm、航空220mm×110mm、国际324mm

品种	代号	规格		公差	备注
		长L	宽B		
国内信封	B6	176	125	±1.5	C5、C4信封可有起墙和无起墙两种。起墙厚不大于20mm
	DL	220	110		
	ZL	230	120		
	C5	229	162		
	C4	924	229		
国际信封	C6	102	114		
	DL	220	110		
	C5	229	162		
	C4	324	229		

图4-9

图4-8 NNSS Visual Universes VI 实例

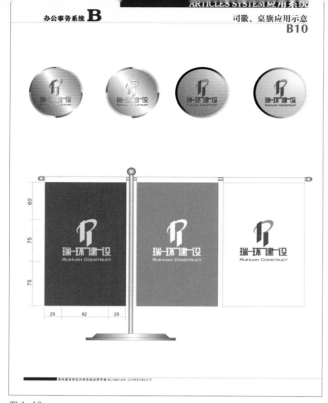

图4—10

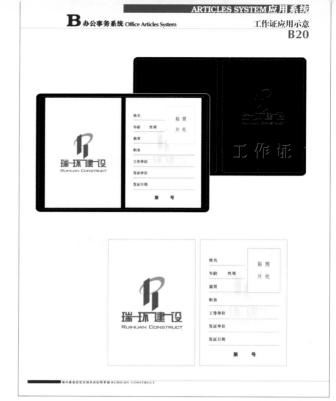

图4—11

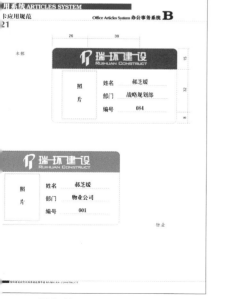

图4—12

× 229mm。

　　材料工艺：信封常用纸张 70g—80g 胶版纸或 120g 书写纸、牛皮纸或特种纸，多采用胶印。

　　信纸的基本元素采用统一的比例和格式，是树立企业严谨正规的形象，增加企业的凝聚力，对外传达信息的重要手段之一。

　　规格尺寸：大 16 开——21cm × 28.5cm、正 16 开——19cm × 26cm、大 32 开——14.5cm × 21cm、正 32 开——13cm × 19cm、大 48 开——10.5cm × 19cm、正 48 开——9.5cm × 17.5cm、大 64 开——10.5cm × 14.5cm、正 64 开——9.5cm × 13cm。

　　材料工艺：80g 或 100g 书写纸或特种纸，多采用胶印。

　　②工作证、出入证、徽章等证章设计

　　证章是企业形象的重要识别物之一，对内能产生强烈的企业凝聚力，对外能带来良好的印象，体现企业的文化。在应用时严格按照规范执行。

　　规格尺寸：工作证、出入证常用尺寸有 9cm × 6cm 和 15cm × 10cm，适用于不同的工种，但里面的内衬应小于这个数据的 2mm；徽（胸）章常用尺寸有大号 60mm × 13mm，小号 20mm × 20 mm（滴塑徽章）。

　　材料工艺：工作证、出入证内衬 105g—150g 特种纸，外皮用 PVC 材料、皮质

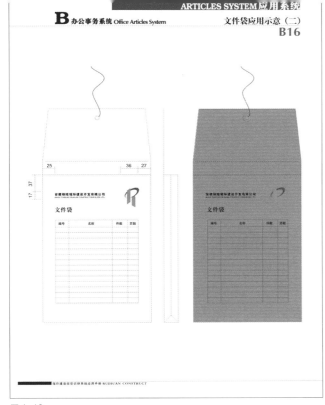

图 4—13

图 4—14

或人造革，胶印或烫金银等；徽（胸）章常用不锈钢加滴塑，丝印。（图 4—10 至图 4—12）

③档案、卷宗、文件夹等设计

文书档案案卷格式（GB/T9705—88 国家标准）规定：

a）规格尺寸

档案硬卷皮格式：硬卷皮封面尺寸规格采用 300mm × 220mm 或 280mm × 210mm。封底尺寸同封面尺寸。封底三边（上、下、翻口处）要另有 70mm 宽的折叠纸舌。卷脊可根据需要分别设 10mm、15mm、20mm 三种厚度。用于成卷装订的卷皮，上、下侧装订处要各有 20mm 宽的装订纸舌。本标准推荐使用 250g 牛皮纸制作案卷硬卷皮。

卷宗软卷皮格式：使用软卷皮装订的案卷，必须装入卷盒内保存。软卷皮外形尺寸：软卷皮设封皮和封底，其封皮和封底可根据需要采用 297mm × 210mm（供 A4 型纸用）或 260mm × 185mm（供 16 开型纸用）的规格。

文件夹卷盒格式：卷盒外形尺寸为 300mm × 220mm，其高度可设置 30mm、40mm 或 50mm 的规格。盒盖翻口处中部设置绳带，便于系紧卷盒。

卷内文件目录格式：目录用纸幅面尺寸采用国内通用 16 开型（260mm × 185mm）或国际标准 A4 型（297mm × 210mm）。卷内目录用纸上白边宽 20mm ± 0.5mm，卷

图4—15

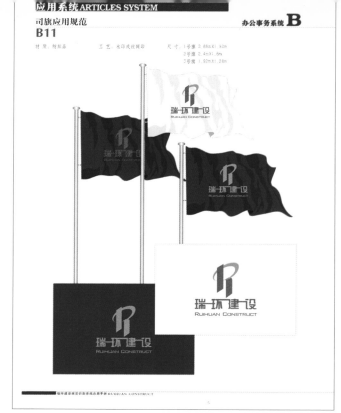

图4—16

内目录用纸下白边宽15mm±0.5mm，卷内目录用纸左白边宽25mm±0.5mm，卷内目录用纸右白边宽15mm±0.5mm。卷内备考表外形尺寸均同卷内目录。

文书档案案卷格式监制：在卷皮封底下部应印上"由×××档案局监制"字样。

b）材料工艺

档案、卷宗常采用80g或140g书写纸或特种纸，文件夹常采用250g牛皮纸，普通胶印。（图4—13、图4—14）

（2）工具类用品

包括茶具、烟缸、纸杯、茶杯、杯垫、办公用笔、笔架、财产编号牌、企业旗、挂旗、吊旗、竖旗、桌旗、吉祥物造型等。

规格尺寸：企业司旗1440mm×960mm和960mm×640mm（中小型）；挂旗标准尺寸有8开376mm×265mm，4开540mm×380mm；桌旗210mm×140mm（与桌面成75度夹角）；竖旗750mm×1500mm 。

材料工艺：布料，孔版印刷。（图4—15至图4—17）

2．设计重点

（1）引入的企业识别标志及变体、字体图形、色彩组合必须规范。

（2）所附加的企业地址、电话号码、邮政编码、广告语、宣传口号等，必须注意其字形、色彩与企业整体风格的协调一致。

图4—17

（3）对于办公用品视觉基本要素的引入，以不影响办公用品的使用为原则，并在此基础上增加其美感。如纸张中的基本要素，应位于边缘一带，并根据心理学的视觉法则，一般应位于整个版面的上方和左方，以给其留出足够的使用空间。

（4）对于办公用品的选择，一般应选择质量较好的纸品，而不能因小失大。

二、公共关系赠品设计

1.具体内容

高级主管名片、中级主管名片、员工名片、名片盒、名片台、贺卡、明信片版式规范、专用请柬、邀请函及信封、外部聘书、奖状、手提袋、钥匙牌、鼠标垫、挂历、台历、日历版式规范、小型礼品盒、标志伞、贵宾卡、会员卡、礼赠用品等。

（1）名片设计

名片是企业对外的重要沟通途径之一，具有广泛的传播效应。名片的设计要充分体现企业的形象特征，名片的印刷须严格按照规范执行。

规格尺寸：名片标准尺寸为90mm×54mm、90mm×50mm、90mm×45mm。但是上下左右加上出血各3mm，所以制作尺寸必须设定为96mm×60mm、96mm×56mm、96mm×51mm，这是普通名片的大小。有些名片比较贵重，比如一些名流的名片都是经过特殊设计的。

材料工艺：300g特种纸（比如刚古纸），多采用胶印，较高级的采用烫金银+UV+模切浮雕等特殊工艺。（图4-18）

（2）贺卡、请柬设计

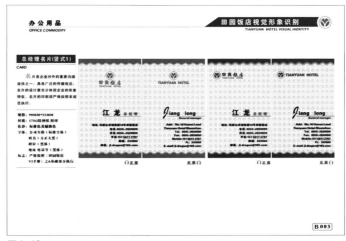

图4-18

图4-19

图4-20

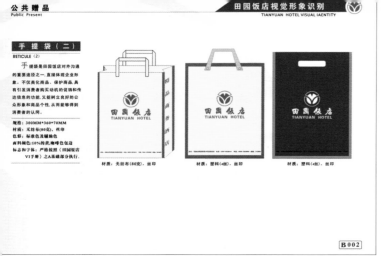

手提袋（二）
RETICULE（二）

手提袋是田园饭店对外沟通的重要途径之一，直接体现企业形象。不仅能美化商品、保护商品，具有引发消费者的购买动机的促销和传达信息的功能，又能树立良好的公众形象和商品个性，从而能够得到消费者的认同。

规格：300MM×360×70MM
材质：无纺布（80克）、丝印
色彩：标准色及辅助色
面料颜色：10%的灰、咖啡色包边
标志和字体：严格按照《田园饭店VI手册》之A基础部分执行。

材质：无纺布（80克）、丝印　　材质：塑料（4丝）、丝印　　材质：塑料（4丝）、丝印

B 002

图 4—21

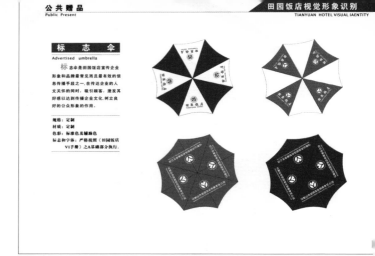

标志伞
Advertised umbrella

标志伞是田园饭店宣传企业形象和品牌最常见而且最有效的信息传播手段之一，在传达企业的人文关怀的同时，吸引顾客，潜在其好感以达到传播企业文化，树立良好的公众形象的作用。

规格：定制
材质：定制
色彩：标准色及辅助色
标志和字体：严格按照《田园饭店VI手册》之A基础部分执行。

图 4—22

送贺卡、请柬是企业对外沟通的重要手段。它们具有广泛关注效应，其品质直接影响企业形象的树立，是企业对外沟通情感、联络感情的重要方式，体现了企业文化。在具体实施过程中须严格按规范执行。

规格尺寸：贺卡尺寸分为141mm×200mm、200mm×115mm、145mm×145mm、195mm×125mm四种。传统的请柬主要分为正方形、长方形和长条形。正方形的尺寸范围在130mm×130mm至150mm×150mm之间，国外通常在卡内增加副卡（如路线卡、回复卡、项目卡），副卡一般可以做到100mm×100mm左右；长方形的尺寸范围在170mm×115mm至190mm×128mm之间，大小要随比例改变，要符合黄金分割，如有副卡不宜太大；长条形的尺寸范围在21mm×110mm至250mm×110mm之间，大小要随比例改变，只适合横向和单边打开。

材料工艺：200g铜版纸，采用胶印和较高级的烫金银+UV+模切浮雕、覆膜等特殊工艺。（图4—19、图4—20）

（3）手提袋、标志伞设计

送手提袋、标志伞也是企业对外沟通的重要手段，直接体现了企业形象。这不仅能美化商品、保护商品，又具有引发消费者的购买动机及传达信息的功能，树立良好的公众形象，从而得到消费者的认同。

规格尺寸：手提袋标准尺寸有400mm×285mm×80mm、420mm×320mm×110mm、320mm×280mm×100mm、300mm×360mm×70mm等；标志伞尺寸为300mm

纸张开度尺寸表

开度	大度开切毛尺寸	成品净尺寸	正度毛尺寸	成品净尺寸
全开	1194×889	1160×860	1092×787	1060×760
对开	889×597	860×580	787×546	760×530
长对开	1194×444.5	1160×430	1092×393.5	1060×375
三开	889×398	860×350	787×364	760×345
丁字三开	749.5×444.5	720×430	698.5×393.5	680×375
四开	597×444.5	580×430	546×393.5	530×375
长四开	298.5×88.9	285×860	787×273	760×260
五开	380×480	355×460	330×450	305×430
六开	398×44.5	370×430	364×393.5	345×375
八开	444.5×298.5	430×285	393.5×273	375×260
九开	296.3×398	280×390	262.3×364	240×350
十二开	298.5×296.3	285×280	273×262.3	260×250
十六开	298.5×222.25	285×210	273×262.3	260×185
十八开	199×296.3	180×280	136.5×262.3	120×250
二十开	222.5×238	270×160	273×157.4	260×40
二十四开	222.5×199	210×185	196.75×182	185×170
二十八开	298.5×127	280×110	273×112.4	260×100
三十二开	222.5×149.25	210×140	196.75×136.5	185×130
六十四开	149.25×111.12	130×100	136.5×98.37	120×80

图 4—23

我国印刷纸的尺寸规格及开法对照表

开度	尺寸	正度全开（1092×787）	大度全开（1194×889）
对	开	787×546	889×597
三	开	787×364 表2	889×398 表2
四	开	393×546	444×597
四	开	787×273 表4	889×298 表4
六	开	787×182 表3	889×199 表3
六	开	393×364 表2	444×398 表2
六	开	262×546 表3	296×597 表3
八	开	393×273	444×298
八	开	196×546 表4	222×597 表4
九	开	262×364 表2	296×398 表2
十 二 开		196×364 表2	222×398 表2
十 二 开		393×182 表3	444×198 表3
十 二 开		262×273 表4	296×298 表4
十 六 开		196×273	222×298
十 六 开		393×136 表4	444×149 表4
十 八 开		262×182 表2	296×199 表2
二 十 四 开		196×182 表2	222×199 表2
三 十 开		157×182 表3	177×199 表3
三 十 二 开		196×136	222×149
三 十 二 开		98×273 表4	111×298 表4
四 十 八 开		98×182 表2	111×199 表2
六 十 四 开		98×136	111×149
一百二十八开		98×68	111×74

图4-24

—600mm，一般在马路上的遮阳广告伞的尺寸是440mm，大一点的是480mm，这是比较普遍的。

材料工艺：手提袋用200g—250g铜版纸、200g—450g白卡或特种纸、棉拎绳，采用胶印；标志伞用涤纶、碰济、尼龙、牛津、TNT等材料，采用孔版印刷（丝印）。（图4-21、图4-22）

（4）挂历、台历设计

挂历、台历多用于企业对外的礼品及促销活动中，可根据特定的项目和对象而专门设计，形成活跃和亲切的形象表现。

规格尺寸：挂历尺寸根据纸张规格来定。根据中华人民共和国国家标准的规定，我国制定了印刷纸的尺寸规格及开法对照表和纸张开度尺寸。（图4-23、图4-24）

挂历常规尺寸有正度八开260mm×380mm、四开380mm×530mm、对开530mm×760mm；台历常规尺寸有宽210mm×高220mm、宽210mm×高170mm、宽240mm×高140mm。

材料工艺：挂历装订方式可选择圈或铁条装订，封面单面过胶。挂历用纸，封面用250g铜牌纸，内页用157g铜版纸；台历多用157g铜版纸，印后工艺有烫金、烫银、击凸、啤异型、局部上光等。

服務用品系列
SERVE ARTICLE FOR USE CATENA

海程大酒店视覺形象識別
HAI CHENG HOTEL VISUAL IAENTITY

IC卡電子門鎖
IC KA DIAN ZI MEN SHUO

服務用品是酒店的重要實用物品之一。對內能産生强烈的企業形象力，對外能帶來良好的印象，體現出企業的星級服務，便于統一管理并有效地提高企業的管理水平。設計應求有效的識別性，此應用規範在其體實施中請嚴格參照執行。

規格：88mm*55mm

H803

CHAAGSHA HAICHCAG HOTCL CO.,LTD.

B078

图4-25

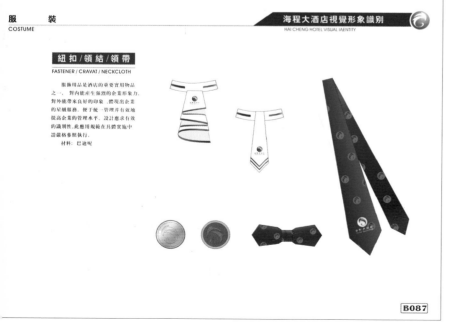

服　　　裝
COSTUME

海程大酒店视覺形象識別
HAI CHENG HOTEL VISUAL IAENTITY

紐扣/領結/領帶
FASTENER / CRAVAT / NECKCLOTH

服飾用品是酒店的重要實用物品之一。對內能産生强烈的企業形象力，對外能帶來良好的印象，體現出企業的星級服務，便于統一管理并有效地提高企業的管理水平。設計應求有效的識別性，此應用規範在其體實施中請嚴格參照執行。

材料：巴迪呢

B087

图4-26

（5）贵宾卡、会员卡设计

贵宾（VIP）卡、会员卡是企业或品牌与顾客沟通的重要媒介，送贵宾卡、会员卡也是较为流行的一种交流方式。首先，企业可以留住一些老顾客，增强品牌的忠诚度；其次，也可以更多接触新顾客，让他们更多地了解企业；再次，VIP卡在市场销售上也起到一定的促进作用。为保证企业形象的统一性，要求严格按照设计规范制作生产，任何人不得采取其他错误的实施方法。

贵宾（VIP）卡、会员卡种类有：PVC卡、接触式和非接触式IC卡、复合卡、磁条卡、刮刮卡、透明卡、磨砂卡、哑面卡、金属卡等。

规格尺寸：PVC等卡成品尺寸为85.5mm×54mm，设计为88.5mm×57mm，厚度0.76mm±0.08 mm；金属卡成品尺寸为85mm×54mm、80mm×50mm或80mm×45mm，厚度0.36mm或0.4mm。

材料工艺：聚氯乙烯 PVC（Poly Vinyl Chloride），凸码烫金，银，透明，磨砂，哑面，在普通PVC卡上封装IC芯片，采用喷墨数码印刷或四色专色丝印。（图4-25）

2.设计重点

（1）公共关系赠品是企业对外的窗口和重要媒介，设计时除了满足企业的要求，更重要的是考虑受众对象的需要；

（2）规格及材料工艺标准以适度为准。

三、员工服装、服饰规范

1.具体内容

企业员工的服装大体可分为四种类型。第一类是工作服：管理人员男装（西装），管理人员女装（裙装、套装），春秋装衬衣（短袖），春秋装衬衣（长袖），员工男装（西装、蓝领衬衣、马甲），员工女装（裙装、西装），外勤人员服装、安全盔、工作帽、冬季防寒工作服。第二类是礼服：管理人员男装（西服礼装），管理人员女装（裙装、西式礼装）。第三类是特种服：如特种岗位工作服、竞技运动服、企业代表队队服、T恤（文化衫）。第四类是服饰：如领带、领结、腰带、挂带、鞋帽、手帕、徽章等。

员工服装主要通过对企业标志的体现，表达企业团队性和员工个体的所属性，有效地增强企业内部管理的整体观念，激发员工对企业CI活动的理解和参与意识，创造协调统一的办公环境。对外它是形成企业形象，体现企业理念和企业文化的重要成分。（图4—26至图4—29）

材料工艺：服装的纺织面料可分为机织（梭织）面料、针织面料与非织造物三大类。

2.设计重点

（1）服装设计三大构成要素：款式、色彩、面料。确定是什么人穿（Who）、什么时候穿（When）、什么场合穿（Where）、穿什么服装（What）、为了什么穿（Why），然后再进行设计。

（2）体现企业形象属性。是现代的还是传统的，是创新开拓的还是温和亲切的企业形象属性，这要基于行业特色，体现行业属性。比如宾馆和学

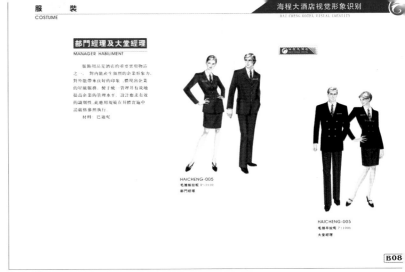

图4—27

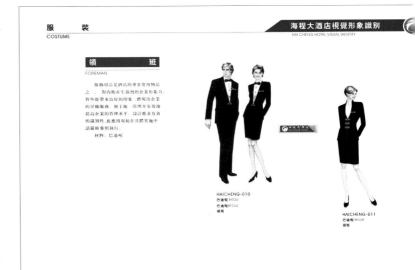

图4—28

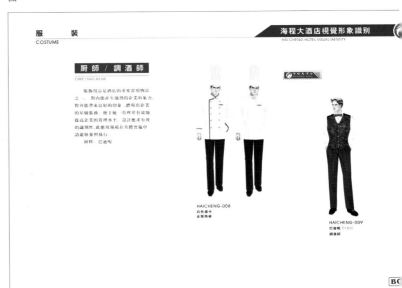

图4—29

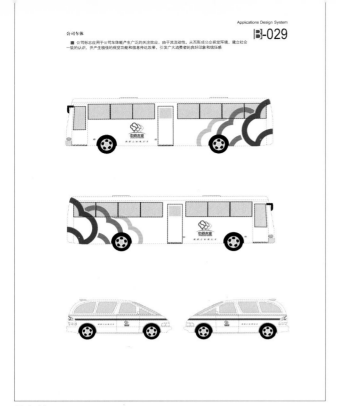

图 4-30

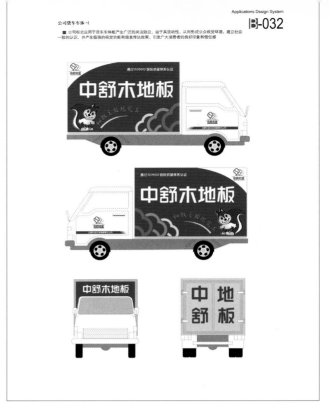

图 4-31

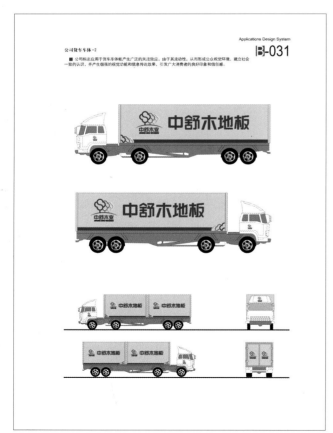

图 4-32

校的制服就有很大区别，并且在我们脑海已经形成既定模式。

（3）整体统一的视觉效果，通过色彩、标志、图案、领带、衣扣、帽子、鞋子、手套等表现出整体统一的视觉形象。

四、车体外观设计

1．具体内容

车体外观一般分为公务车、面包车、班车、大型运输货车、小型运输货车、集装箱运输车、特殊车型。

车体外观是企业的流动广告，能产生极强的信息传达效果，容易引起广泛的关注效应。按用途分，有客车和货车两大类。常见的客车有软（硬）座车、软（硬）卧车、餐车、行李车、邮政车等，常见的货车则有平车、敞车、棚车、罐车、工程车等。（图4-30至图4-32）

规格尺寸：国际通行标准轿车长度（L）分为A0、

A、B、C、D、E6级车 (A0：3.5m—4.0m，A：4.0m—4.5 m，B：4.6m—4.8m，C：4.7m—5.0m，D：5.1m—5.2 m，E：5.3m—6.2m)。微型客车L≤3.5m，轻型客车3.5m<L≤7m，中型客车7m<L≤10m，大型客车及特大型客车L>10m。

材料工艺：汽车漆、膜材料等。

2.设计重点

(1)将企业的名称标志和产品标志运用于企业车辆外观的设计，体现热烈、醒目、活泼的效果。

(2)车辆外观的设计应与企业名称设计、产品名称设计、标准字的运用、标准色的选取相一致，形成统一的视觉印象。简洁明的快线条能迅速引起行人的注意力。

(3)不同的车辆有不同的设计。对小车而言，由于其使用者主要为企业的管理人员，因此应设计得简洁、精致、高雅；而大车则须考虑中远距离的视觉效果，主要强调宣传画面对于视觉的冲击力。

五、环境符号导向系统

1.具体内容

企业大门、厂房、办公大楼符号导向示意效果图、户外招牌、企业名称标志牌、活动式招牌、机构平面图、大门入口指示牌、玻璃门、楼层标志牌、方向指引标志牌、公共设施标志、布告栏、生产区楼房标志设置规范、立地式道路导向牌、立地式道路指示牌、导向牌、立地式标志牌、欢迎标语牌、户外立地式灯箱、停车场区域指示牌、导向牌、车间标志牌与地面导向线、生产车间门牌规范、分公司及工厂竖式门牌、生产区平面指示图、生产区指示牌、接待台及背景板、室内企业精神口号标牌、玻璃门窗提示性装饰带、车间室内标志牌、警示标志牌、公共区域指示性功能符号、公司内部参观指示、各部门工作组别指示、内部作业流程指示、各营业处出口、通路规划等。

标志导向设计涉及国际视觉符号的通用问题，必须达到不需要文字就可以准确传达信息的要求。符号导向牌具有企业内部传达信息和导向的功能，既美化环境，又能树立良好的公众形象。

(1)规格尺寸：符号释义如图4—33。

符号导向牌外形尺寸可以依据各自企业实地空间尺寸来定，但是国家如有相关

图4—33

警告、禁令、指示标志尺寸				
标志类别		设计车速/(km/h)		
		71～90	40～70	＜40
警告标志	三角形边长/cm	110	90	70
禁令标志	圆形标志外径/cm	100	80	60
	三角形边长/cm	—	90	＞0
	八角形外径/cm	—	80	60
指示标志	圆形标志外径/cm	100	80	60
	正方形边长/cm	100	80	60
	长方形边长/(cm×cm)	160×120	140×100	—
	单行线标志边长/(cm×cm)	100×50	80×40	60×30
	会车先行标志边长/(cm×cm)	—	80	60

指路标志汉字高度			
设计车速/(km/h)	71～99	40～70	＜40
汉字高度/cm	50～60	40～50	25～30

图4-34

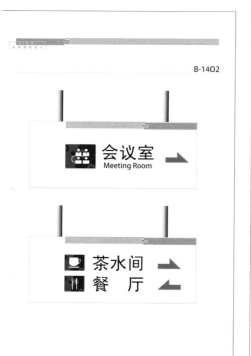

图4-35
图4-36

规定，则按规定执行。比如我国交通标志图形、符号、文字的尺寸规定见下表。（图4-34）

（2）材料工艺：材料有铝板、不干胶、搪瓷、PVC、钢板、铜板、亚克力等。工艺有不锈钢凹腐蚀烤漆、丝网印刷、PVC不干胶或吸塑亚克力、不锈钢喷漆、玻璃腐蚀、铝塑板上即时贴刻字、灯箱布喷绘、金属烤漆立体字等。如：标志牌采用1.5mm—2mm冷轧钢板，立柱采用38mm×4mm无缝钢管；表面采用搪瓷或者反光贴膜，进行搪瓷或贴膜处理。标志牌的端面及立柱要经过防腐处理、有机玻璃丝网印刷或防火板加即时贴等。（图4-35至图4-40）

2.设计重点

（1）环境符号导向系统主要是指企业建筑整体规划、单体建筑外观、庭院景观、生产车间、零售商店、门面及其场所内外的符号导向系统等。设计时着重树立企业的总体形象，传播企业的经营理念。

（2）符号导向系统设计不仅仅是一个标志或者方向，也是与建筑、景观和图形融为一体，真正形成系统化设计与制作。

图 4—37

图 4—38

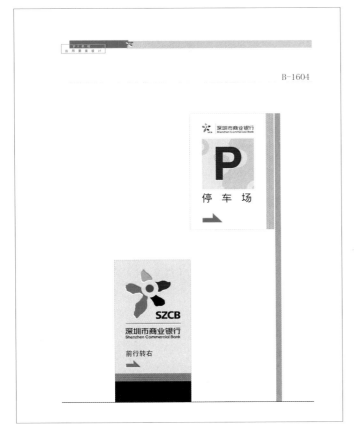

图 4—39

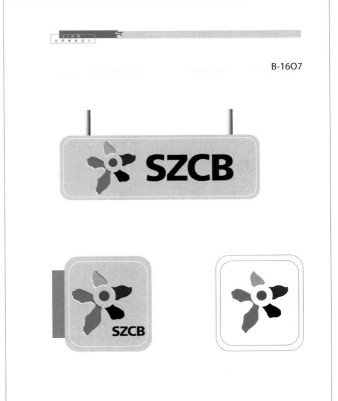

图 4—40

（3）规划时以实用、清洁、亲切和以人为本为原则，首先应设置醒目、规范的导向系统符号。如建筑空间序列是否符合人流交通，示意图、标示牌是否符合视觉流程，灯光系统是否节能，装修材料是否环保等。

六、销售店面标志系统

1. 具体内容

大中小型销售店面室内外装修和布置规范，店面横、竖招牌，导购流程图版式规范，店内背景板（形象墙）、展台、配件柜及货架、店面灯箱、资料架、垃圾筒、室内环境配景及陈设等。销售店面装修设计应遵循的原则是表里如一、和谐统一、简洁突出，在满足消费者购买、运输等基本要求的同时，传达企业亲切、和谐、快乐的经营理念和文化。

规格尺寸：销售店面选址一般在商业活动频度高的地区。经营面积一般在 20 平方米以上，门面宽度至少 3 米，专柜至少有 3 个以上。统一标志、统一装修。企业提供装修设计图样，制作安装费用由客户自理。装修标准参照 VI 手册规范执行，不得随意改变整体形象、专柜的形状、结构和标准色等。

招牌应该设计的大小有一定的标准，一般的招牌文字大小与位置、视觉距离的最佳对应关系如图 4—41。

统一形象标准内容主要有店铺门头、门楣统一形象，收银台、专柜统一形象，店内灯箱、喷画统一规范，店内人性化作用标准，导购形象（形体标准、服务专业标准），整体统一装修风格，整体统一陈列规范等。（图 4—42 至图 4—47）

2. 设计重点

（1）各种设施的门面是企业的形象表现，消费者往往通过门面的制作材料与色彩、橱窗的灯光与色彩以及展示图案来将不同的企业予以区别。对于首饰专柜，灯光的布置尤为重要；对于餐厅，卫生状况则是其是否能招揽顾客的首要条件。

（2）橱窗的设计宽和高要遵循黄金定律，即宽和高之比为 1∶1.618，这样的橱窗看起来要漂亮很多。

（3）内部装修设计天花板高度应适当，墙壁要做防潮防湿、隔音处理，选择易于清洗、隔音

视觉距离	文字大小	招牌位置
20m 以内	高8cm 左右	一楼（4m 以下）
50m 以内	高20cm 左右	一楼（4m—10m）
500m 以内	高1m 左右	顶楼（10m 以上）

图 4—41

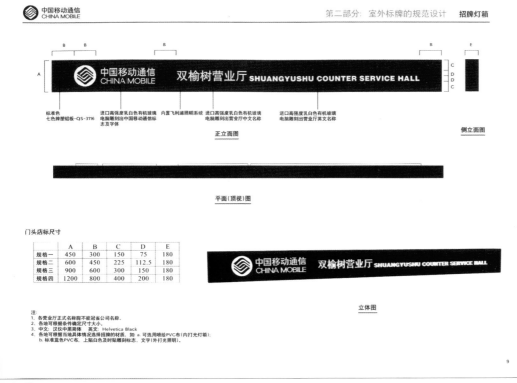

图 4—42

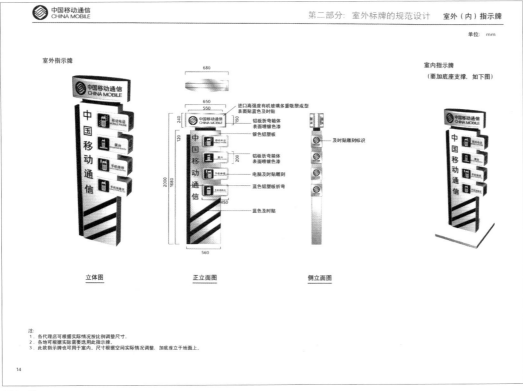

图 4—43

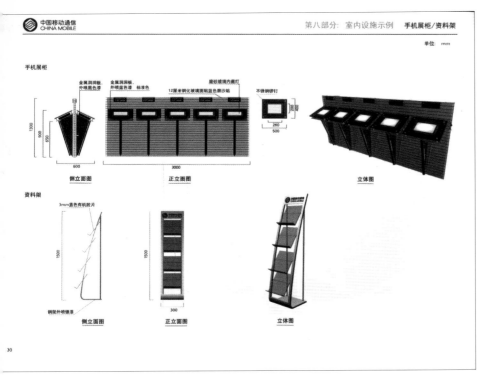

图 4—44

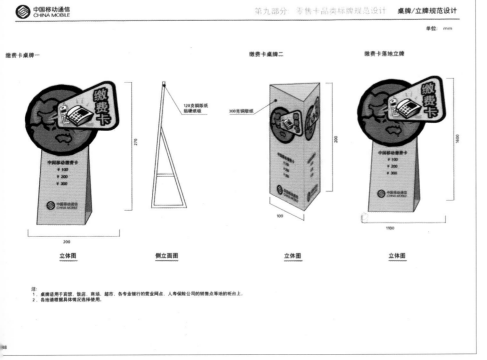

图 4—45

图 4—46

图 4—47

的材料，地面最好是耐久、耐脏、耐磨的材料。尤其是人流量大的餐饮、电信、超市等专营店更要注意这些要求。

七、商品包装识别系统

1.具体内容

大件商品运输包装、外包装箱（木质、纸质）、商品系列包装、礼品盒包装、包装纸、配件包装纸箱、合格证、产品标志卡、存放卡、保修卡、

质量通知书版式规范、说明书版式规范、封箱胶等。

（1）外包装设计

包装设计包括容器造型设计、结构设计、装潢设计三个方面。包装装潢设计侧重于传达功能和促销功能，应符合引人注目、易于辨认、具有好感、恰如其分四项基本要求。其表现形式应从材料工艺、图形色彩、字体编排等方面综合考量。（图4-48 至图4-53）

规格尺寸：《硬质直方体运输包装尺寸系列》（GB4892-85）规定的适用于运输包装用单瓦楞纸板箱和双瓦楞纸板箱尺寸有：400mm × 600mm、400mm × 300mm、400mm × 200mm、400mm × 150mm、300mm × 200mm、300mm × 133mm、300mm × 100mm、200mm × 150mm、200mm × 133mm。也可根据被包装物品的特点选用其他的尺寸。

材料工艺：硬质包装主要以陶瓷、玻璃、金属等为原材料，如通过模具热成型工艺加工制成的瓶、罐、盒、箱等；软质包装主要有用质地软、易折叠的纸质材料、纺织材料、编织材料等为原材料制作的盒、袋等，表面多采用胶印、丝印或热转印。

（2）内包装设计

规格尺寸：常用的内包装单据有装箱单、重量单、尺码单、详细装箱单、包装明细单、包装提要、磅码单、规格单、花色搭配单等。包装单据并无统一固定的格式，制单时可以根据信用证或合同的要求和货物的特点自行设计。但包装单据应大致具备编号和日期，合同号码或信用证号码，唛头，货物名称、规格和数量，包装件数及件号，包装件尺码，包装类别，货物毛净重等内容。

材料工艺：一般采用纸质材料、纺织材料、编织材料等，表面多采用胶印、丝印或热转印。（图4-54 至图4-57）

2.设计重点

（1）统一：包装材料、包装色彩、包装文字、包装图案等因素应与企业的名称、标志、品牌、标准字、标准色、印刷字体等基本要素相统一，而且其整体视觉效果应与企业的整体形象相一致。

（2）醒目：包装要使用新颖别致的造型，鲜艳夺目的色彩，美观精巧的图案。各有特点的材质使包装能出现醒目的效果，使消费者一眼看见就产生强烈的兴趣。

图4-48 美国Kmart 包装设计

图 企业包装系统：皮鞋盒、无纺布、包装纸方案

图 4—49

图 企业包装系统：瓶宽胶袋、包装端、

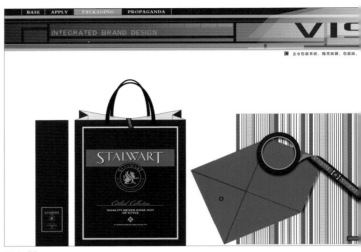

图 4—50

图 企业包装系统：西服衣架、西裤裤夹、防尘罩设计方案

图 4—51

图 企业包装系统：经典礼品牌、礼品盒、领

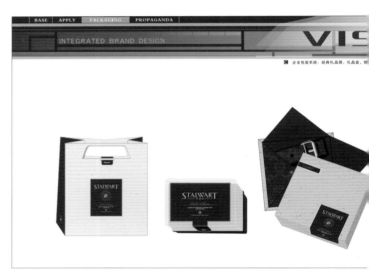

图 4—52

图 企业包装系统：通用（吊牌、织唛）、领带（吊牌、织唛）、里布、袜子夹牌、胶带、礼品袋方案

图 4—53

图 企业包装系统：西服缝扣装、织唛、水洗唛、西裤吊牌、内页、吊粒、织唛、水

图 4—54

图 4—55

图 4—56

图 4—57

（3）准确：准确地传达产品信息还要求包装所用的造型、色彩、图案等等不违背人们的习惯，避免导致理解错误。

（4）好感：好感还直接来自对包装的造型、色彩、图案、材质的感觉，这是一种综合性的心理效应。

八、广告宣传规范

1.具体内容

电视广告标志定格、报纸广告系列版式规范（整版、半版、通栏）、杂志广告规范、海报版式规范、大型路牌版式规范、户外灯箱广告规范、Ｔ恤衫广告、横竖条幅广告规范、大型氢气球广告规范、霓红灯表现效果、直邮ＤＭ宣传页版式、企业宣传册封面、版式规范、年度报告书封面版式规范、产品单页说明书规范、擎天柱灯箱广告规范、墙体广告、户外标志夜间效果、柜台立式POP广告规范、立地式POP规范、悬挂式POP规范。

规格尺寸：电视广告标志定格尺寸为 720 × 576 像素，杂志尺寸一般为正度16K（285mm × 210mm），报纸版面名称及尺寸如图4—58。

材料工艺：报纸一般采用60g新闻纸或80g—105g铜版纸，彩色或半彩色胶印；杂志一般采用105g—200g铜版纸，彩色胶印。（图4—59至图4—66）

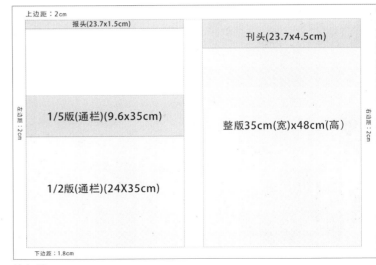

图 4—58

图 4-59

图 4-60

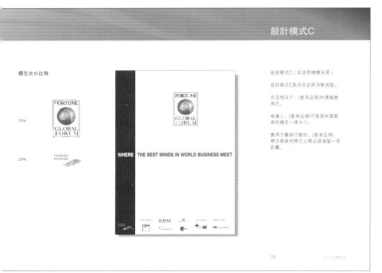

图 4-61

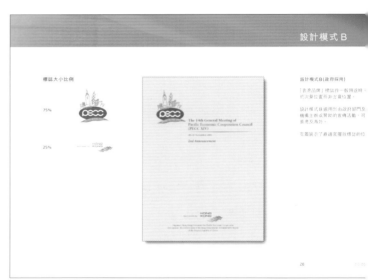

图 4-62

图 4-63

图 4-64

2. 设计重点

（1）户外广告牌终日被置于户外，因此企业在进行招牌的制作时，不仅要考虑使用耐用的坚固材料，还要注意安全性和环保性。在考虑白天的视觉效果的同时，还应考虑夜晚的视觉识别效果、灯光效果等。

（2）报纸、杂志、海报等平面广告，除了规范及印刷技巧外，还应注意创意的新颖、投放的时机和数量等。

九、展览指示系统

1. 具体内容

大中小型展厅整体效果、标准、特殊展位设计规范、标准展台、展板、展柜设计规范、陈列台、橱窗、样品展板、产品说明牌、资料架、展示流程、道具、灯光等设计。

一个优秀的展厅设计对观众应具有很强的视觉吸引力，只有这样观众才会对展台产生兴趣，自然而然地进入展台参观、咨询，甚至交易，实现有效信息传递。

规格尺寸：标准尺寸是 3m × 3m。

材料工艺：目前流行的展台、展板、展柜多采用钢架结构，材料有桁架、宝丽布、遮阳棚桁架、新型便携拆装式的铝合金桁架、不锈钢球形展架、八棱柱、球节、精品柜系列、展览铝材灯箱系列等。（图4-67至图4-72）

2. 设计重点

（1）展馆内外部环境综合性设计，综合运用了图形、文字、色彩、语言、灯光等多种方式，借助多种信息传播载体，向人们提供丰富多样的信息。

（2）以MI为核心，在企业名称、标志、标准字、标准色等几方面进行整体创意，以取得统一、和谐的效果。以企业标志为中心，将其置于醒目位置，并以独特的手法加以突出；以标准字为设计中心，则是将布置的重点放在标准字的图形上，并将标准字做成道具、

图4-65

图4-66

图4-67

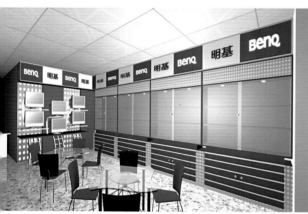

图4-68

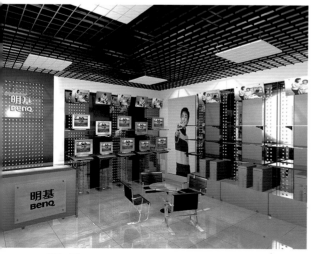

图4-69

展台，或应用在印刷品上，可以单独使用，也可组合运用，其他的传播媒介则成为其辅助；以标准色为中心，则将整个展台布置成基本一致的色调，通过强烈的色彩冲击，使观众留下深刻的印象。

十、票据识别系统

1.具体内容

（1）对内：领料单、出库单、工资单、采购申请单、每周排班表、员工调休单、休假申请表、接待处通知书、工作表、营业统计报表、状态表、人事变动表、员工离职手续清单、员工过失记录、每日销售报表、每周销售访问计划表等。

（2）对外：订单、货单、账单、委托单、申请表、通知书、契约书、支票、收据、招聘人员申请表、物品价目一览表、留言表、来客登记表、杂项收费单据、押金单、担保通知单、记录单等。

规格尺寸：单据常为216mm×291mm，支票、收据长度常为110mm—180mm，宽度为50mm—80mm，厚度为0.075mm—0.15mm。

材料工艺：单据一般采用80g—150g白板纸，彩色胶印；支票、收据常为压感纸、无碳纸印刷。

2.设计重点

（1）票据表格多用于企业管理内部管理资料及对外经济信息的交流，须根据不同的项目，切实地规划分类，以适合企业形象导入的目的，有效地提高企业的管理水平。

（2）企业各项费用报销单、介绍信等基本元素采用统一的比例和格式，塑造企业严谨正规的形象，以增加企业的凝聚力。

十一、数字化及互联网识别系统

1.具体内容

主要包括主页、分类网页版式风格、规范，E-mail背景，PPT幻灯风格，光盘封面规范，剧本脚本规范，主要角色（卡通形象）

设计规范等。

规格尺寸：一般分辨率在 640 × 480 的情况下，页面的显示尺寸为 620 × 311 个像素；分辨率为 800 × 600 时，显示尺寸为 780 × 428 个像素；分辨率为 1024 × 768 时，显示尺寸为 1007 × 600 个像素。制作网页图片或图标时应注意分辨率和字节数的控制，如下表：

名称	分辨率（Pixel）	字节数（K B）
全尺寸 banner	468 × 60	不超过 60
全尺寸带导航条 banner	392 × 72	
半尺寸 banner	234 × 60	
垂直 banner	120 × 240	不超过 14
方形按钮	125 × 125	
小按钮	88 × 31	
按钮 # 1	120 × 90	
按钮 # 2	120 × 60	

主要开发软件：图像处理工具有 Photoshop、CorelDraw 等，动画设计工具有 Flash、Fireworks 等，网页编制工具有 Frontpage、Dreamweaver 等，后台程序有 ASP、PHP 和 HTML 等语言，数据库软件有 Access、msSQL、mySQL 等。（图 4—73 至图 4—75）

2．设计重点

（1）网站总体设计有：网站须要实现哪些功能，网站用什么软件，在什么样硬件环境下开发。

（2）整体形象设计有 Logo、标准字、标准色、广告语基础要素的应用等。主页、分类网页版式风格，规范设计包括版面、色彩、图像、动态效果、图标等风格设计，也包括 banner、菜单、标题等模块设计。

十二、再生工具

1．具体内容

色票样本标准色，色票样本辅助色，标准组合形式，象征图形样本，

图 4—70

图 4—71

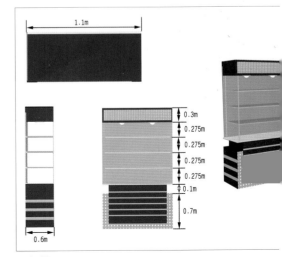

图 4—72

网站页面规划

C-01 首页页面总体布局

C-01 首页页面总体布局

　　首页共分为4个大的版块。第一个为综合部分，包括了新品促销、综合销售排行榜、首页主推产品和站内最新动态四个部分；第二个为影视音乐部分，包括了影音乐新品上架、精品影视音乐推荐、影视排行榜、音乐排行榜、影视分类、音乐分类；第三部分是软件/游戏，包括了软件/游戏新品上架、精品软件/游戏推荐、软件/游戏排行榜、软件/游戏分类；第四是图书部分，包括了图书新品上架、精品图书推荐、图书排行榜、图书总分类。

总页面

综合版块

影视音乐版块

软件/游戏版块　　图书版块

图 4—73

广告 LOGO 及图片规范

E-01 首页、频道主页390广告规范

E-01 首页、频道主页390广告规范

图例

图 4—74

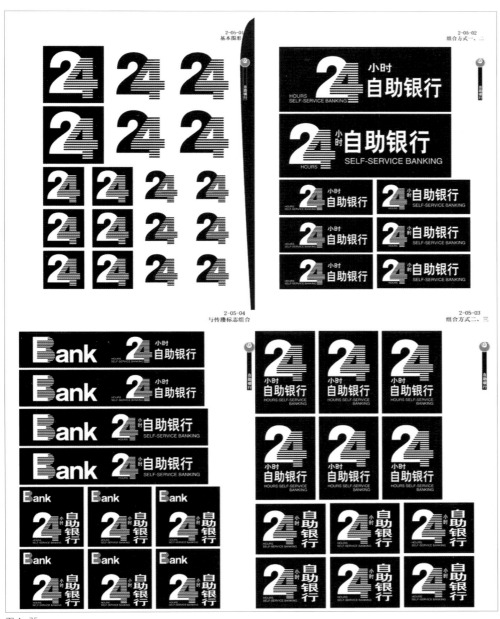

图 4—75

吉祥物造型样本。(图 4—76)

2 . 设计重点

将常用的标志、标准字组合、标准色、象征图形和吉祥物造型单独列印,便于
直接裁剪下来,作为制作和印刷用的样本称为再生样本。其中标准色样本也可作为

图 4—76

检验色彩效果的依据。所有规格尺寸、材料工艺与VI手册的印刷一致。

作业

一、填空题

1.信封常用规格为国内_____mm × 125mm，航空_____mm × 110mm，国际_____mm × 229mm。

2.便笺常用规格为_____mm × 140mm，信纸常用规格为_____mm × 285mm，常用_____g或100g书写纸或特种纸，多采用胶印。

3.硬卷皮封面尺寸采用_____mm × 220mm或280mm × _____mm。文件夹常采用g牛皮纸，普通胶印。

4.名片标准尺寸：_____mm × 54mm、90mm × 50mm 、90mm × 45mm。但是加上出血上下左右各_____ mm，所以制作尺寸必须设定为：96mm × 60mm、96mm × 56mm、96mm × 51mm，常用_____g特种纸（比如：刚古纸）。

5.PVC等卡成品尺寸为_____mm × 54mm，设计为88.5mm × _____mm，厚度_____mm ± 0.08 mm，多采用喷墨数码印刷或四色专色丝印。

6.一般的招牌在顶楼10以上，视距在500米以内，文字高应为_____米。

7.电视广告标志定格尺寸为_____ × 576像素，杂志尺寸一般为正度_____mm × 210mm，报纸整版尺寸为_____mm × 480mm。

8.一般分辨率在800 × 600的情况下，页面的显示尺寸为_____ × 428个像素，制作全尺寸带导航条banner，字节数不超过_____KB。

二、操作题

以母校为调研对象，为母校绘制VI的应用要素。

要求：1.要有12个应用要素的主要内容；

2.电脑绘制，尺寸为大度16K，预留3mm出血。

第五章 编制 VI 视觉识别手册

■ 训练内容：VI 手册内容、编制 VI 手册的意义、VI 手册的使用和管理及增补和变更。

■ 训练目的：通过 VI 手册相关知识的学习，了解并掌握制定 VI 手册对于企业形象推广的意义，让学生感受制定 VI 手册的重要性和必要性，同时熟悉 VI 手册的构成要素以及各要素的制作、组合规范，为自主编制 VI 手册提供理论支持。

■ 训练要求：自主编制较完整的 VI 手册。

一、VI 手册内容

VI 手册是对企业视觉形象规范化表现的集合，其内容主要包含以下几个方面：目录、编制说明、VI 手册的功能、识别策略报告（企业趋势分析）、基本组合及应用要素系统规范。

1. VI 的基础要素设计（图 5—1）

（1）企业标志及品牌商标设计；

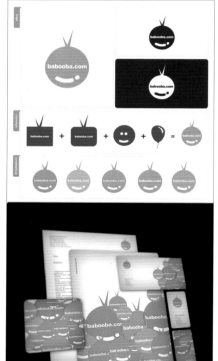
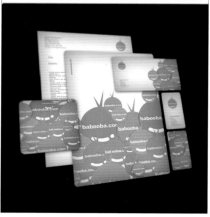

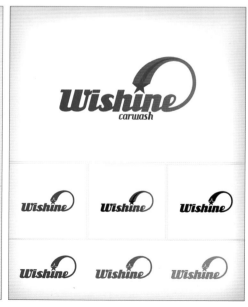

图 5—1 OPS 品牌 VI 设计

（2）企业标准字体；

（3）企业标准色（色彩计划）；

（4）企业造型（吉祥物）；

（5）企业象征图形；

（6）专用印刷字体；

（7）标语、口号。

2．VI的基础要素的组合设计

（1）基本要素各种组合多种模式：横向组合、纵向组合、特殊组合；

（2）基本要素禁止组合多种模式。

3．VI的应用要素设计（图5-2）

（1）办公事物用品设计；

（2）公共关系赠品设计；

（3）员工服装、服饰规范；

（4）企业车体外观设计；

（5）环境符号导向系统；

（6）销售店面标志系统；

（7）商品包装识别系统；

（8）广告宣传规范；

（9）展览指示系统；

（10）商务票据识别系统；

（11）数字化及互联网识别系统；

（12）再生工具。

图5-2 Seven品牌VI实例

需要注意的是，通常基本要素系统的各要素属于VI中的基础部分，是VI手册中必不可少的。而应用要素系统是基本要素在各个应用环节中的应用，其各板块展开应用的多少，视实际需要而定。因此，通常所见的企业VI手册基本要素板块都是统一的，而应用板块多寡则有所不同。

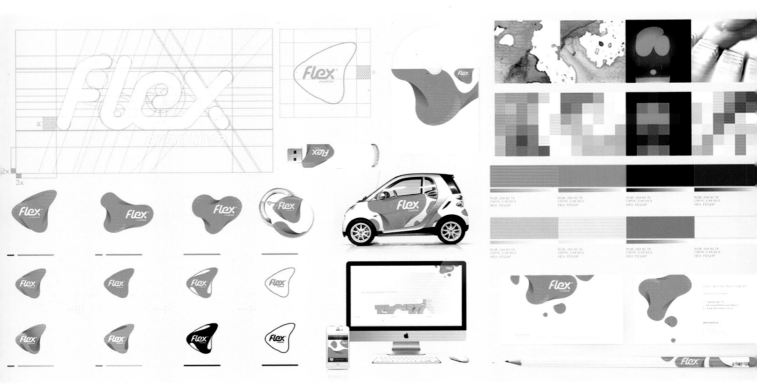

图5-3 flex品牌VI设计

二、编制VI手册的意义

VI作为企业视觉识别系统,其编制目的首先在于让受众熟悉了解视觉识别形象的形态及含义,其次是明确形态的制作和使用规范,再次是为使用者使用提供参考。可以说VI手册编制是一项严谨而细致的工作,应考虑全面。(图5-3)

三、VI手册的使用和管理

使用VI手册之前应详细了解制定企业CI的背景,全面理解MI、BI、VI的意义,手册的重点,VI编制的相关说明,详细地了解、熟悉VI手册中的各要素制作及使用规范,以便日后正确的操作和使用。

各企业实现CI计划后的处理方式,决定了该企业CI的综合管理部门和管理方法。如:设置CI专门部门,或由公司某旧有的部门负责CI的管理业务。负责CI业务的部门也可参与CI设计手册的综合管理和维护工作。即使是设计手册中所明确列出的规定,在实际施行过程中也常让人产生解释、判断方面的迷惑,甚至采取错

VI 使用流程图

图5-4

误的实行方法。因此，CI 的部门必须针对种种事例，作出切实的判断，指导全公司正确使用设计手册。（图5-4）

四、VI 手册的增补和变更

在导入 CI 的过程中，如果出现 VI 设计手册里没有列举的要素，就必须制定新的设计用法和规定。这时，CI 管理部门应根据公司的需要，慎重检查后增订新规定，并给予判断指示。在能力范围内，最理想的做法是找负责 VI 设计开发的设计师商谈，共同制定设计手册中的新规定。此外，在增补设计手册时，对新页数的印刷、正在散发和已经散发出去的旧手册，必须给予追加指示和联络。

作业

一、编制某企业 VI 手册。

要求：1.根据之前的设计的基本要素和应用要素编制。

2.基本要素齐备，应用要素各系统具体应用可选择主要的进行应用，集中排版不少于十张，A4 彩色打印。

第六章 VI 专项设计

■ 训练内容：7 大常见行业专项设计练习。

■ 训练目的：通过对各行业特征的把握，掌握各行业的设计原则和基本设计方法。

■ 训练要求：掌握每个行业的设计原则和基本设计方法，并能应用于实践。

第一节 建筑地产业

一、建筑地产行业特征

建筑业涵盖了建筑产品的生产以及与建筑生产有关的生产和服务内容。建筑地产一般指房屋或建筑和与其相连的地块所组成的有机结合体，包括居住建筑、商业建筑、工业建筑、农业建筑、特种建筑等。它不同于一般商品，具有位置固定性、持久性、经济性等特点。

二、设计原则和方法

1. 设计原则

（1）体现行业的特点。如建筑造型、每个楼盘的特色卖点等。

（2）体现以人为本的特色。包括生态、绿色、环保、可持续发展等理念。

（3）与建筑风格协调统一，注意时代性与民族性的融合。

（4）设计应属自主创意，必须保证设计作品有原创性且尚未公开发表，无抄袭、模仿等侵权行为。

2. 设计方法

（1）设计形式自由、活泼，具有一定的构成规则，清晰流畅、简明大方、寓意贴切，视觉冲击力强，能体现现代人居环境中人与自然和谐及建筑企业可持续发展的理念。（图6-1）

（2）设计须充分体现公司所从事的产业属性、行业特点和经营范围，充分体现企业核心价值和经营理念。（图6-2）

（3）设计应具有高度的概括力、独特性、扩张性、结构性和强烈的时代感，易

图 6-1

图 6-2

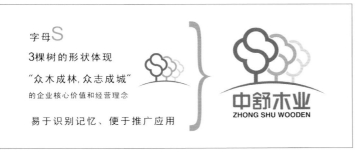

图 6-3

图 6-4

于识别记忆、便于推广应用。（图6-3）

（4）色彩多以绿色和蓝色为主色调，便于在多种载体和环境中宣传，一般不超过三种颜色，色调明快、醒目。（图6-4）

三、举例（图6-5、图6-6）

第二节　广告影视业

一、广告影视行业特征

所谓广告就是广告主在付费的基础上，通过大众媒介采取一定的艺术形式，向目标公众传递商品、劳务或观念以及自身形象等多方面信息的传播活动。影视艺术是一门以科学技术为手段，以画面与音响为媒介，在特定的多维时空中，通过银屏塑造直观的视听形象，再现及反映生活的一门综合性艺术。电视是目前中国最普遍最主流的广告媒体。

可见广告、电影、电视都是以媒介来传播信息的行业。

国风集团

C I树结构示意图

A 基础识别系统
B 办公用品系统
C 标识系统
D 环境名称系统
E 礼品宣传品系统
F 服装系统
G 交通运输系统

图 6—5

图6—6

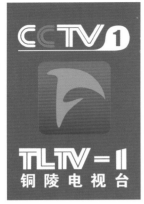

■ 中国传统的凤凰图形蕴含浓厚的文化气息

■ 两只凤凰，以喜相逢的结构形式，旋转在一起，体现出美好的形式感和和谐的韵律感。

■ 由一点向周边辐射的形式来表现现代传媒高效、广泛的特点。

图6-7

图6-8

美国NBC电视台

宁波电视台

图6-9

二、设计原则和方法

1.设计原则

（1）体现行业的特点。如媒介传播信息、电波传递、画面艺术等。

（2）体现极强的、艺术化的个性特征，这是由广告影视业自身行业特点决定。

（3）设计必须原创。

2.设计方法

（1）简洁不简单，风格迥异，个性张扬，极有看点，突出行业品牌元素。（图6-7）

（2）蕴含浓厚的文化气息，充分体现广告影视行业特点和价值理念，有一定想象空间。（图6-8）

（3）色彩多以红、绿和蓝色为主色调。RGB三原色是电影、电视及电脑显示器显色的主要色彩模式，使用这三种色系更能体现行业属性。（图6-9）

三、举例（图6-10、图6-11）

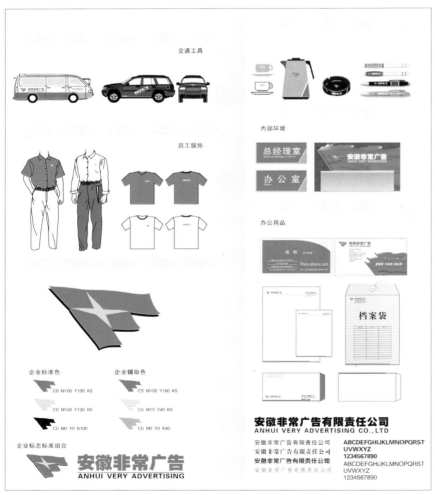

图6-10

图6—11

- 汉字的"国"字
- 中国传统的纹样"福纹"
 蕴含浓厚的传统文化气息
- 中间的"王"字,彰显华贵的气质
- 赭石为土地色,五行中有"土生金"的说法
 体现了高档的古典主义的品牌特质

图 6-12

- 字母T和Y
- 圆形和规整的道路图形。
- 规范但不失大方
 严谨但又不失亲切。

图 6-13

第三节　酒店宾馆业

一、酒店宾馆行业特征

酒店宾馆隶属服务行业，作业流程和标准注重细节服务，设施的配备、管理的精良，都能凸显行业特点。按照饭店的建筑设备、酒店宾馆规模、服务质量、管理水平，将宾馆酒店划分五等，即五星、四星、三星、二星、一星。

二、设计原则和方法

1. 设计原则

（1）凸显品牌的价值。酒店品牌的核心要素是优质的服务，严格的管理，有效的经营，较高的市场占有率，鲜明的企业形象和识别标志，以及优良的企业精神和企业文化。

（2）凸显管理和服务的规范。鲜明的企业形象、优良的企业精神和文化要通过各种识别系统、酒店高标准的管理和服务信息传递给客人。

2. 设计方法

（1）酒店的 VI 设计要求体现高档享受、宾至如归等感觉，在设计时用一些独特的元素来体现酒店的品质。（图 6-12）

（2）VI 设计要求体现规范但不失大方，严谨但又不失亲切。（图 6-13）

（3）不同色彩搭配，体现不同格调。

① 粉红代表浪漫，会令人觉得柔和、典雅。

② 淡紫色，最能诠释怀旧思古之情。

③ 纯蓝和一些红结合在一起，产生蓝紫色，表现出皇家的气派。

④ 宝蓝色会唤起人持久、稳定与力量的感觉，与红橙和黄橙色搭配在一起，产生出古典意味。

三、举例（图 6-14）

B 001

中式信封
CHINESE - STYLE MAILER

B 005

茶杯 / 杯垫
Teacup/Tablemat

B 011

标识范例
The whole bag of tricks example

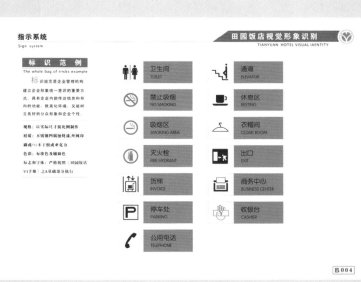

卫生间 TOILET
通道 ELEVATOR
禁止吸烟 NO SMOKING
休息区 RESTING
吸烟区 SMOKING AREA
衣帽间 CLOAK ROOM
灭火栓 FIRE HYDRANT
出口 EXIT
货梯 INVOICE
商务中心 BUSINESS CENTER
停车处 PARKING
收银台 CASHIER
公用电话 TELEPHONE

B 004

向指引标识牌
ing directions

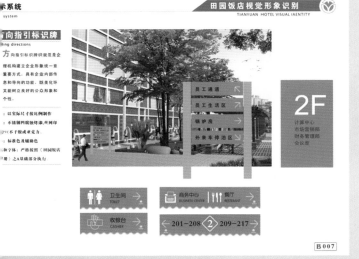

B 007

楼层标识牌
Sign stand for buildings

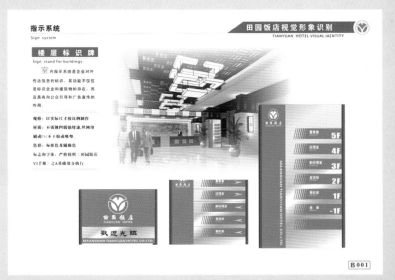

B 001

图 6-14

■ 字母H和L

■ 医疗机构的权威标志

■ 紫色的搭配应用
更显专业、权威，同时
体现女特点。

图 6—15

■ 字母S（sunning）代表阳光、健康

■ 女性曲线形体

■ 180度的光子项链

■ 橘红、柠檬黄和浅红的搭配
凸显现代都市女性健康
活跃、高贵典雅的气质

■ "以小（女人体、项链）见大"的方法成功运用

图 6—16

图 6—17

第四节　美容业

一、美容行业特征

　　美容是一种手工操作的技艺技巧，美容技艺的高低决定着服务质量的优劣。现代美容师是在一定的专业场所，一定的专业设备条件下进行美容服务的，所以其服务场所的布局、装饰，服务项目，相应的设备设施，专用物品，有其不可替代性。美容师向顾客提供的服务是面对面零距离进行的，并且具有时间性和季节性。

二、设计原则和方法

　　1．设计原则

　　（1）充分体现专业性、艺术性和女性（或男性）等行业的特点。

　　（2）以"简约而不简单"原则体现品牌的奢华尊贵，并通过丰富、感性的色彩和传播符号建立品牌专属识别特征。

　　（3）原创原则

　　2．设计方法

　　（1）可借用医疗机构的权威标志作

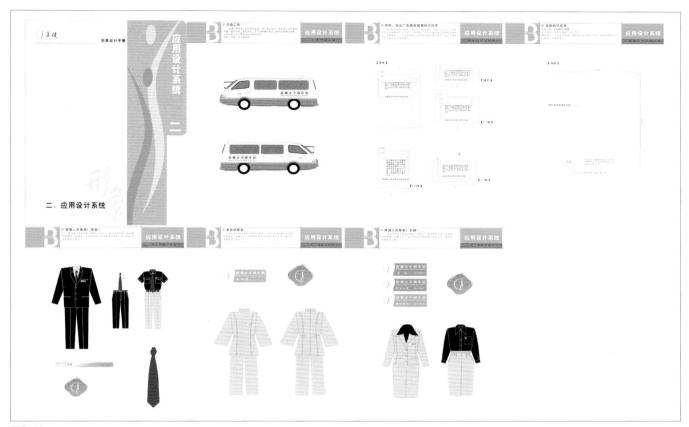

图 6—18

为设计素材，融合专业性、艺术性等行业属性和企业经营理念，综合表达创意。（图6—15）

（2）"以小见大"的方法。选择行业属性或企业经营理念中的某个鲜明特点，经过提炼、取舍、夸张等艺术手法加工而成。（图6—16）

（3）色彩多以轻柔的女性色为主色调，强调柔美、健康、生态等特色。

三、举例（图6—17、图6—18）

第五节　食品、饮品供应业

一、食品、饮品供应行业特征

1. 食品行业是一个完全自由竞争的行业，行业壁垒小，科技含量不高，进入容易，竞争激烈。

- 五颜六色泡泡，使味觉视觉化
- 字体设计使视觉味觉化
- 橘红、柠檬黄的应用诱发消费者的食欲

图 6—19

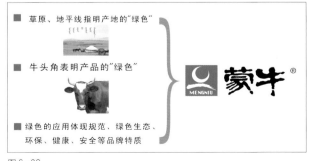

- 草原、地平线指明产地的"绿色"
- 牛头角表明产品的"绿色"
- 绿色的应用体现规范、绿色生态、环保、健康、安全等品牌特质

图 6—20

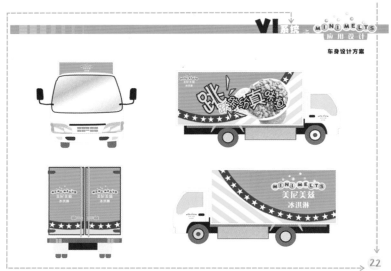

图 6－21

2．行业生命力永恒。大部分食品属人们的生活必需品，消费者收入弹性小，企业受社会经济波动影响小。小产品、大市场，食品单价较低，但消费量大。

3．安全性要求高，品牌和销售网络是竞争取胜的必要条件。

二、设计原则和方法

1．设计原则

（1）充分体现生活化、平民化等行业的特点。

（2）树立〝食品就是道德产业〞品牌意识。

2．设计方法

（1）食品行业 VI 设计要从食品的特点出发，来体现视觉、味觉等特点，诱发消费者的食欲，刺激购买欲望。（图 6－19）

（2）体现规范、绿色生态、环保、健康、安全等品牌特质。（图 6－20）

（3）色彩多以暖色为主，能激起食欲，并能体现绿色食品安全的色系。（图 6－21）

图 6－22

图 6－23

第六节　交通运输服务业

一、交通运输行业特征

交通工具包括海陆空各类，如飞机、轮船、汽车，但主要运用的是汽车。车辆穿梭在各个城市之间，它特有的流动性大和受众广的特征，使它成为较好的公司形象宣传工具。按照用途可以将企业的各种车辆分为五类：商务用车、物流用车、工程用车、售后服务用车、推广产品用车。

二、设计原则和方法

1.设计原则

（1）设计风格符合企业所使用的交通工具类型要求；

（2）体现企业的自身特点，符合企业发展的要求。

2.设计方法

（1）体现运输企业快速、便捷，想客户所想、急客户所急，一切为客户着想的产业属性、行业特点。（图6-22）

（2）色彩多以单纯的色系（其中冷色居多）为主色调，体现交通运输行业特色。（图6-23）

第七节　金融服务业

一、金融服务行业特征

金融业是指经营金融商品的特殊行业，它包括银行业、保险业、信托业、证券业和租赁业。金融业具有指标性、垄断性、高风险性、效益依赖性和高负债经营性的特点。

二、设计原则和方法

1.设计原则

充分体现严谨、高效率、高品质、值得信赖等金融货币行业的

图6-24

图6-25

特点。

2.设计方法

(1) 以金融货币为形象要素，是常见的设计手法。(图6-24)

(2) 色彩多以单纯色系为主，体现金融银行严谨等行业特色。(图6-25)

作业

一、填空题

1.建筑地产行业VI设计应与＿＿＿＿＿＿协调统一，注意时代性与民族性的融合；色彩多以＿＿＿＿＿和蓝色为主色调，便于在多种载体和环境中宣传，一般不超过＿＿＿＿种颜色。

2.广告影视行业VI设计应体现媒介传播信息、＿＿＿＿＿＿、画面艺术等特点；色彩多以红、＿＿＿＿和蓝色为主色调。

3.酒店宾馆行业VI设计应体现高档享受、＿＿＿＿＿＿等感觉，＿＿＿＿＿规范但不失大方，严谨但又不失＿＿＿＿＿。

4.美容行业VI设计应体现＿＿＿＿＿、艺术性和女性（或男性）等行业的特点，色彩多以轻柔的＿＿＿＿＿为主色调，强调柔美、健康、生态等特色。

5.食品、饮品供应行业VI设计应体现＿＿＿＿＿、平民化等行业的特点，色彩多以＿＿＿＿＿为主，能激起食欲，并能体现＿＿＿＿＿食品安全的色系。

6.交通运输行业VI符合企业所使用的＿＿＿＿＿＿类型要求，色彩多以＿＿＿＿的色系为主色调。

7.金融服务行业VI设计应体现＿＿＿＿＿、高效率、高品质、值得信赖等金融货币行业的特点，以＿＿＿＿＿＿为形象要素，是常见的设计手法。

二、操作题

1.选定一家自己熟悉的公司，说明该公司的经营范围及特点。

2.根据该公司的经营范围及特点为该公司设计标志及颜色系统，并且可以广泛运用在各种交通媒介上。

3.作品须制作出矢量图，使用软件不限，且用A4纸打印成册，附上设计说明。

附录

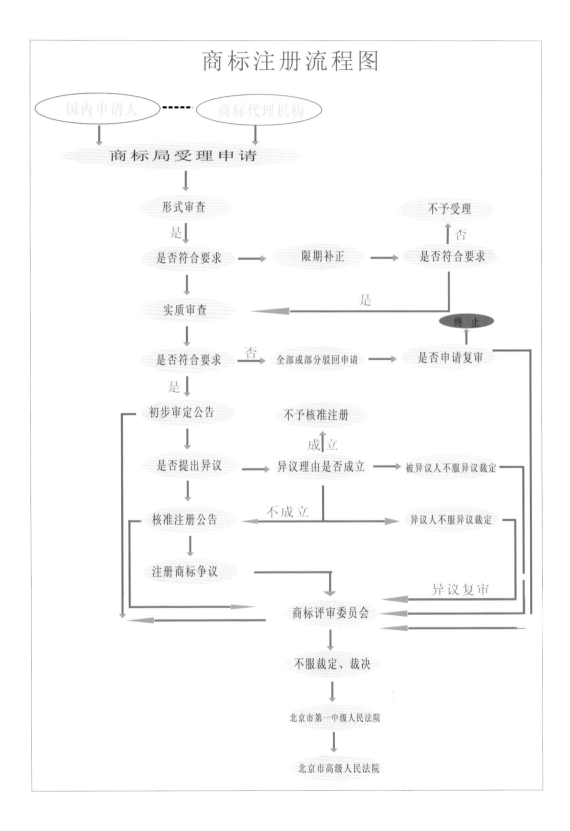

参考文献

《企业形象与策划》　　　孙国辉　　　　　线装书局　　　　　　　　2000 年

《CI 的策划和设计》　　　吴为善、陈海燕、陆婷

　　　　　　　　　　　　　　　　　　　　上海人民出版社　　　　　2005 年

《企业文化》　　　　　　王成荣　　　　　中央广播电视大学出版社　2000 年

《广告学概论》　　　　　马广海　杨善民　山东大学出版社　　　　　1995 年

《包装设计》　　　　　　陈希　　　　　　中国高等教育出版社　　　2003 年

《商品包装设计》　　　　王国伦、王子源　高等教育出版社　　　　　2002 年

《VI 设计》　　　　　　　喻湘龙　　　　　广西美术出版社　　　　　2003 年

《CI 设计》　　　　　　　张天一　　　　　辽宁师范大学出版社　　　1998 年

《企业形象设计》　　　　罗旭　　　　　　高等教育出版社出版　　　2006 年

《企业 VI 设计》　　　　宋善威　　　　　上海人民美术出版社　　　2007 年

《企业 VI 设计》　　　　陈青　　　　　　陕西人民美术出版社　　　2003 年

《标志设计》　　　　　　徐育中、林曦

　　　　　　　　　　　　　　　　　　　　浙江人民美术出版社　　　2005 年

《企业形象设计》　　　　周旭　　　　　　高等教育出版社　　　　　2006 年

《标志 & 设计》　　　　　[美]葛瑞·托马斯著，陈海燕译

　　　　　　　　　　　　　　　　　　　　辽宁科学技术出版社　　　2003 年

《标志设计教程》　　　　周旭、朱吉虹　高等教育出版社　　　　　2006 年

《标志设计完全手册》　　章莉莉　　　　　上海书店出版社　　　　　2006 年

《标志与设计》　　　　　郑军　　　　　　上海书店出版社　　　　　2007 年

《时尚品牌设计全案》　　苏娜　　　　　　电子工业出版社　　　　　2007 年

《环境标志导向系统设计》鲍诗度　　　　　中国建筑工业出版社　　　2007 年

《标志设计》　　　　　　黄向东　　　　　清华大学出版社　　　　　2007 年

《CI 设计》　　　　　　　陈燕　　　　　　上海人民美术出版社　　　2007 年

《企业形象设计》　　　　赵洁　　　　　　上海人民美术出版社　　　2007 年

《标志设计》　　　　　　谢燕淞　　　　　上海人民美术出版社　　　2007 年

《企业 VI 设计》	宋善威	上海人民美术出版社	2007 年
《标志设计品解读》	视觉中国	电子工业出版社	2007 年
《世界最新标志设计》	张勇	湖南美术出版社	2006 年
《标志设计教程》	文红	西南师范大学出版社	2006 年
《标志设计》	文红	重庆大学出版社	2007 年
《标志白皮书》	韦扬	河南人民出版社	2006 年
《标志设计教程》	张立	中国纺织出版社	2006 年
《标志设计》	周峰	黑龙江美术出版社	2006 年
《VI 设计》	成朝晖	黑龙江美术出版社	2006 年
《标志设计艺术高级教程》	李巍	西南师范大学出版社	2006 年
《标志创意设计》	黄建平	上海人民美术出版社	2006 年
《VI 设计教程》	俞斌浩	浙江人民美术出版社	2006 年
《企业形象设计》	吴国欣	上海画报出版社	2006 年

后 记

　　坚持职业教育"以服务为宗旨、以就业为导向"的办学方针，需要我们根据市场和社会需要，不断更新教学内容，改进教学方法，推进精品专业、精品课程和教材建设。

　　高等学校高职高专艺术设计类专业规划教材作为我省唯一一套针对高职高专艺术设计类专业的规划教材，从市场调研到组织编写，再到编辑出版，历时两年。在此期间，既有教育行政管理部门的关心与支持，也有全省30余所高职高专院校的积极响应；既有主编人员的整体规划、严格要求，也有编写人员的数易其稿、精益求精；既有出版社社委会领导的果断决策，也有出版社各个部门的密切配合……高职高专的教材建设作为实现我省职业教育大省建设规划的一项基础性工作，这其中凝集了众多人士的智慧和汗水。

　　《VI设计》是高等学校高职高专艺术设计类专业规划教材中的一册，由正德职业技术学院孙启新老师担任主编，铜陵职业技术学院刘哲军老师担任副主编，铜陵职业技术学院周国宝老师、南京艺术学院孙鉴老师参与了第五、六章内容的编写。同时感谢安徽非常广告公司的解东雷先生、合肥艾典广告公司的李胜春先生提供案例。

　　高等学校高职高专艺术设计类专业规划教材的编写是一次尝试，由于水平和能力的限制，书中不足之处在所难免。真诚希望老师们在使用本书的过程中，能将所遇到的问题及时反馈给我们，以使我们的教材不断完善。

　　向所有为本套教材的编写与出版付出辛勤劳动的人表示深深的敬意！

编 者
2010年8月